Flat ILLUSTRATION

Copyright © 2015 Instituto Monsa de Ediciones

Editor, concept, and project director
Josep María Minguet

Co-author
Carolina Amell

Art director, design and layout
Carolina Amell
(Monsa Publications)

Cover design
Carolina Amell
(Monsa Publications)

INSTITUTO MONSA DE EDICIONES
Gravina 43 (08930)
Sant Adrià de Besòs
Barcelona (Spain)
Tlf. +34 93 381 00 50
www.monsa.com
monsa@monsa.com

Visit our official online store!
www.monsashop.com

Follow us on facebook!
facebook.com/monsashop

ISBN: 978-84-15829-89-8
D.L. B 7611-2015
Printed by Indice

Flat ILLUSTRATION

BY CAROLINA AMELL

monsa

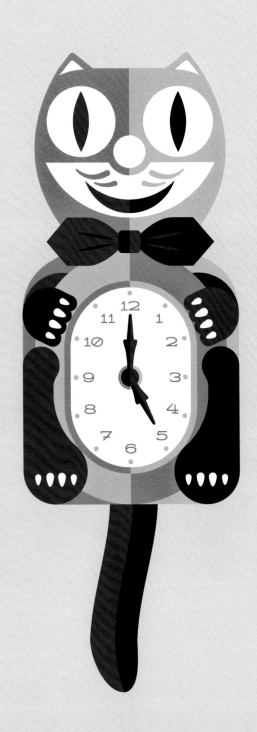

INTRO

"Flat Illustration" means minimalist design that emphasizes usability. It features clean, open space, crisp edges, bright colours and two-dimensional/flat illustrations. It has its origins on the web designers, attempting to bring real life to the screen. This technique takes advantage of a more simplified illustration, where ornamental elements are viewed as unnecessary.

We have compiled several works from great artists such as Dario Genuardi, Mariadiamantes, Miguel Camacho and groovisions.

The book includes a brief explanation about the designers and high resolution images of the final works.

"Flat Illustration" significa diseño minimalista que enfatiza la facilidad de uso. Ofrece claridad, espacio abierto, bordes nítidos, colores brillantes, e ilustraciones bidimensionales. Tiene su origen en los desarrolladores web, quienes trataron de dar realismo a lo que vemos en la pantalla. Esta técnica proporciona una ilustración más simplificada, donde los elementos ornamentales son vistos como innecesarios.

Hemos recopilado varias obras de grandes artistas como Dario Genuardi, Mariadiamantes, Miguel Camacho y groovisions.

El libro incluye una breve explicación acerca de los diseñadores, e imágenes de los trabajos finales.

INDEX

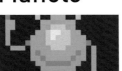
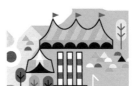
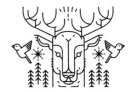
 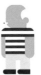
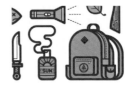

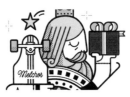
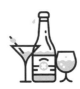
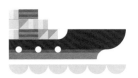

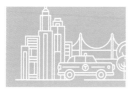
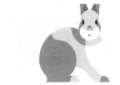

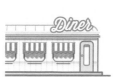

1. Saviantoni Manolo

www.saviantonimanolo.com
instagram.com/the_oluk

Manolo Saviantoni, 34, is a graphic designer, an illustrator and a pixel artist from Rome. His amazing family made of a wife and three daughters has strongly supported his pixel art work, inspired by videogames, films and cartoons, especially from the '80s.

His first contact with pixels dates back to many years ago, when he used to play with his brothers'

Manolo Saviantoni, es un artista gráfico romano de 34 años, ilustrador y artista pixel. Su asombrosa familia, su mujer y tres hijas, le ha animado en su trabajo, el cual se inspira en los videojuegos, en las películas y dibujos animados, especialmente de los de los años 80.

Su primer contacto con los pixels se remonta a muchos años atrás, cuando solía jugar con los videojuegos del

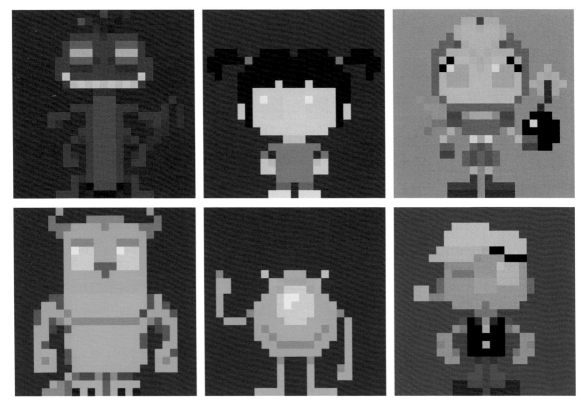

Commodore Amiga 500: he was fascinated by the design of the videogames, so wished one day he could do something like that, too. However, when he grew up, he happened to lose sight of his dreams... Until one day, on a train to work, he bumped into a pixel art app. What a coincidence! The drawing area was very small, but it was worth a try. He started making small pixel animals, created his own style

Commodore Amiga 500 de sus hermanos. Le fascinaba el diseño de los videojuegos, y soñaba con poder hacer un día algo parecido. Como suele suceder cuando crecemos y los sueños se van aparcando a un lado... hasta que un día, yendo al trabajo en tren, descubrió una aplicación de pixel art. ¡Que coincidencia! La superficie para dibujar era muy pequeña, pero valía la pena intentarlo. Empezó creando pequeños animales

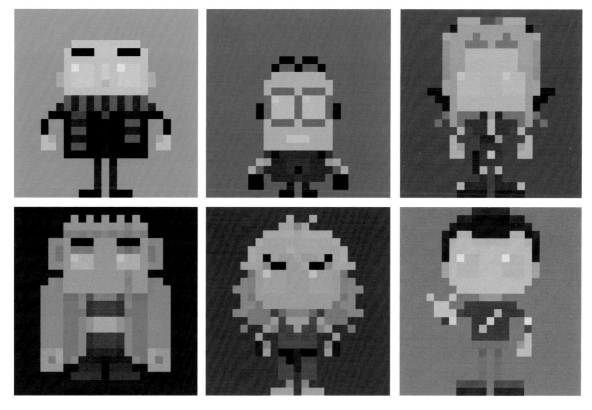

and began to post those creations on Instagram. «The funniest thing was getting home and asking my daughters to guess who those characters were.» From there, he created and posted more on his Instagram feed: cartoons, made-up characters, all sharing the same style. «The idea that my creations make people feel happy gives me the inspiration to create more and more works.»

con pixels, con su estilo particular, y los empezó a subir en Instagram. "Lo más divertido era llegar a casa y preguntar a mis hijas que personajes eran". Empezó a subirlos a Instagram: dibujos animados, personajes inventados, todos ellos compartiendo el mismo estilo. «La idea de que mis creaciones harían a la gente sentirse mejor, me fue dando la inspiración para ir creando más y más cosas.»

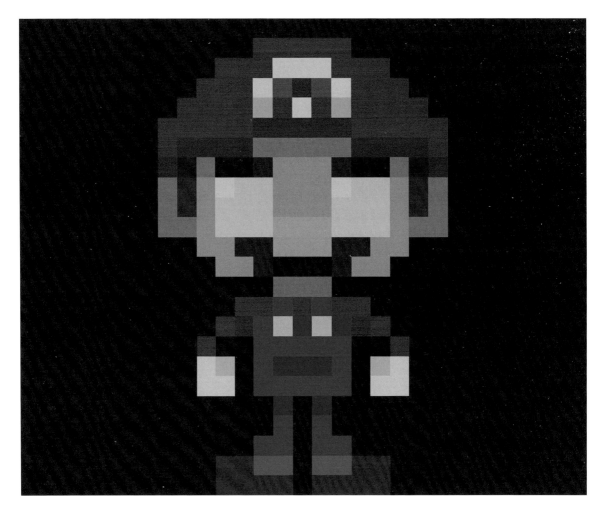

Mario from "Super Mario Bros"

Pikachu from "Pokémon"
Dyna Blaster from "Bomberman"
Tin Woodman from "The Wonderful Wizard of Oz"

Ganchan from "Yattaman"
Cybot Robotchi from "Robby the Rascal"
Guybrush Threepwood from "Monkey Island"

Zak Mckraken from "Zak Mckraken"
Kiba Inuzuka and Akamru from "Naruto Series"
Tenten Mitashi from "Naruto Series"

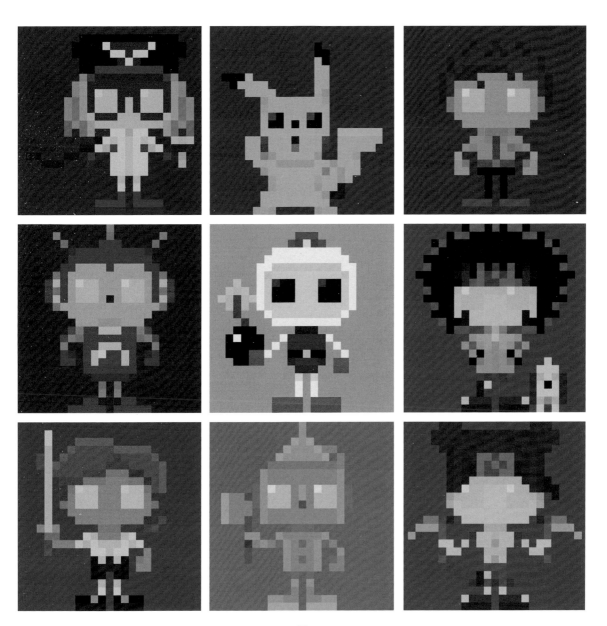

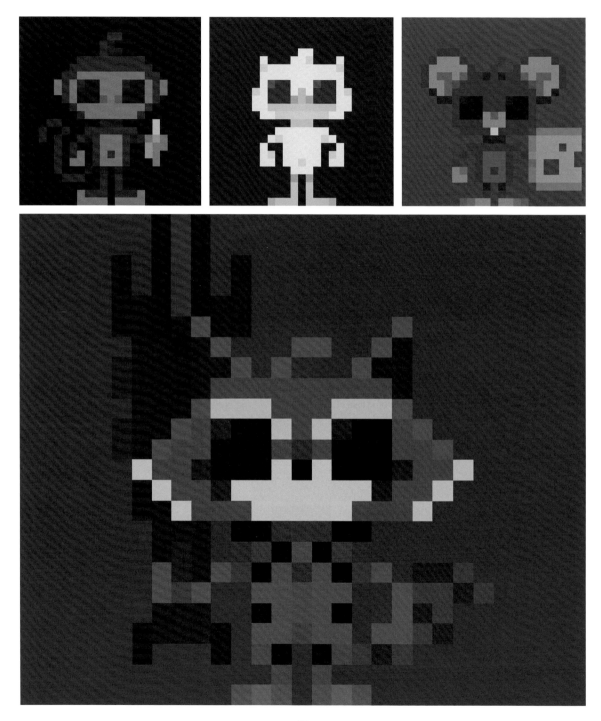

Monkey
Duck
Mouse

Rocket Racoon from "Guardians of the galaxy"
Bunny

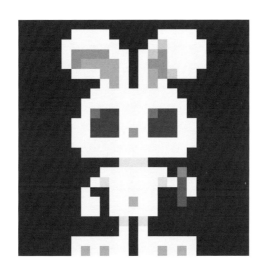

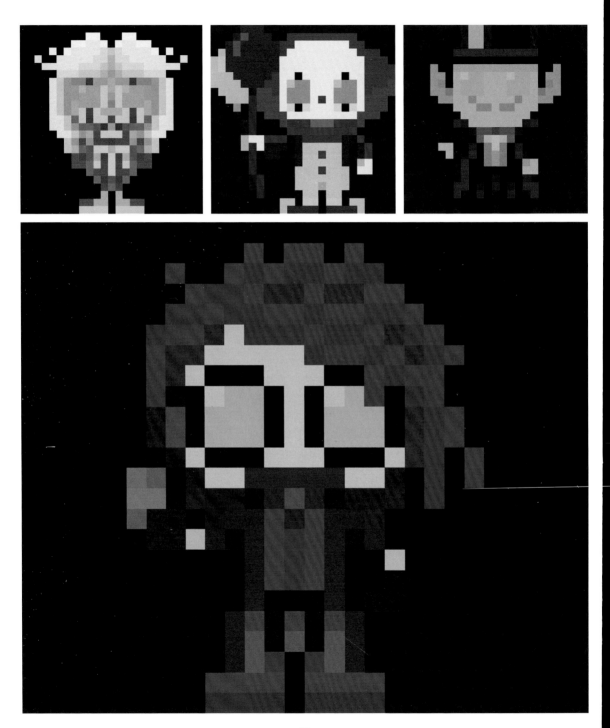

Megaloman
Pennywise the Dancing Clown
Dracula from "Kaibutsu-kun"

The jocker from "Batman"
Dr. Sheldon Lee Cooper from "The Big Bang Theory"

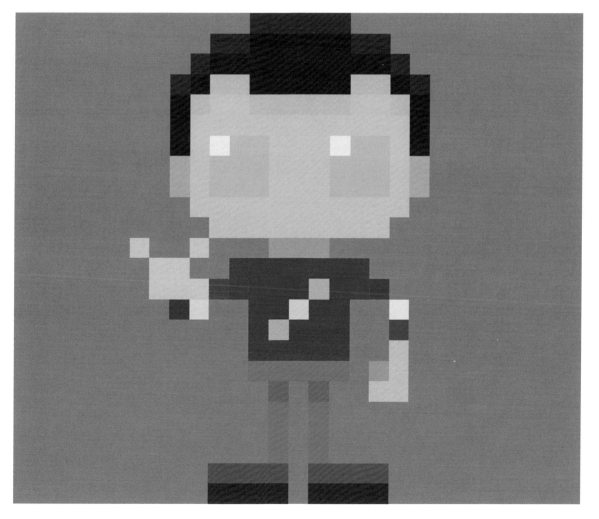

2. LouLou & Tummie

www.loulouandtummie.com
instagram.com/louloutummie

LouLou & Tummie is a Dutch illustration duo who spend their days building an ever expanding empire of colourful graphics and characters. Lead by their crave for toys, happiness and all things cute or robot-like they abuse their computers to spit out designs that can be found in magazines, books, advertisements, plush, papertoys, on walls and interiours, t-shirts and shoes around the galaxy.

LouLou & Tummie son un dúo de ilustradores holandeses que se dedican a la creación de un imperio de gráficos de colores y caracteres. Guiados por su pasión por los juguetes y las cosas bonitas, obligan a sus ordenadores a una continua erupción de dibujos que luego podemos encontrar en revistas, libros, publicidad, recortables, papeles pintados, camisetas y zapatos.

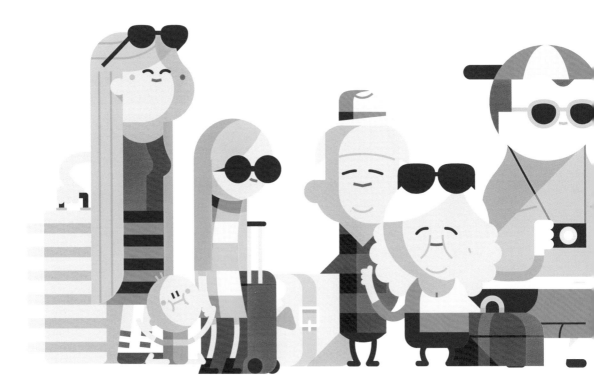

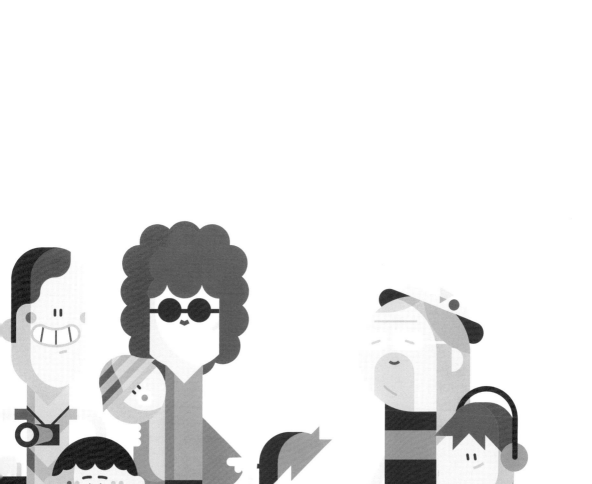

LouLou & Tummie

Family holiday
for Westjet's
inflight
magazine 'UP'

Character City

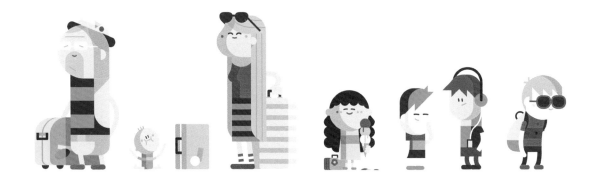

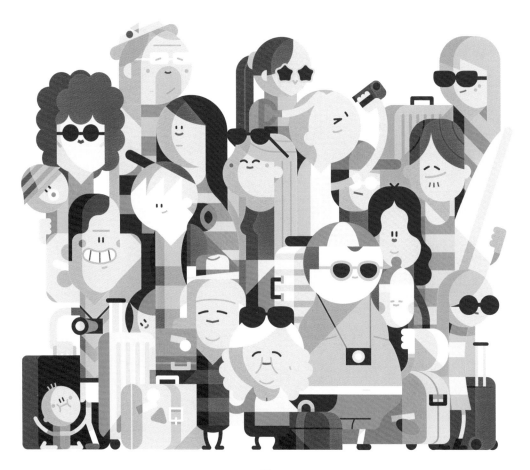

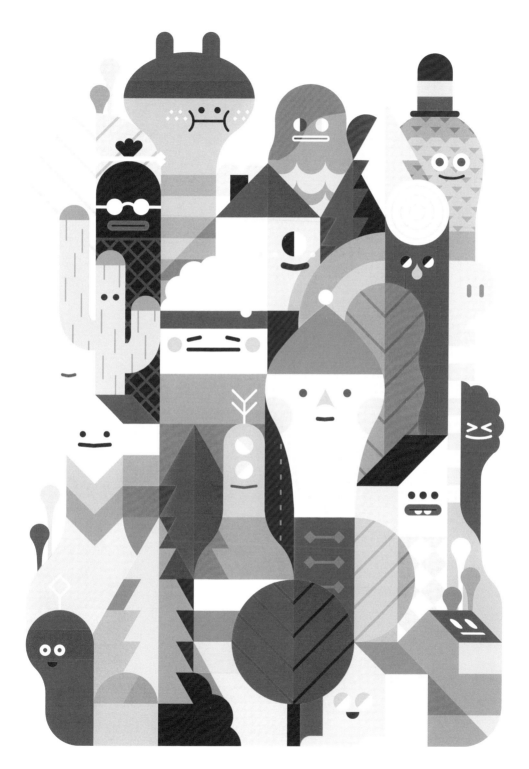

LouLou & Tummie

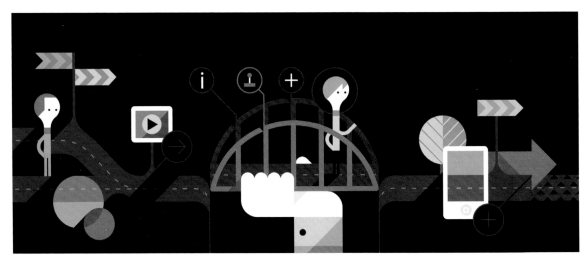

LouLou & Tummie

See World
Festival map for Holland Herald
magazine

The town square is round

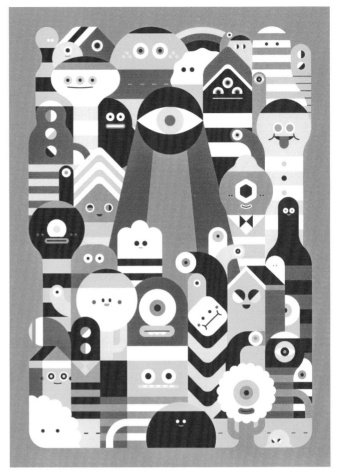

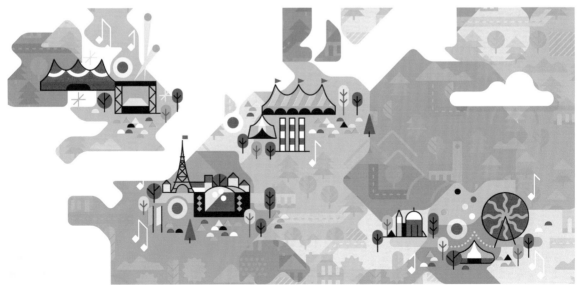

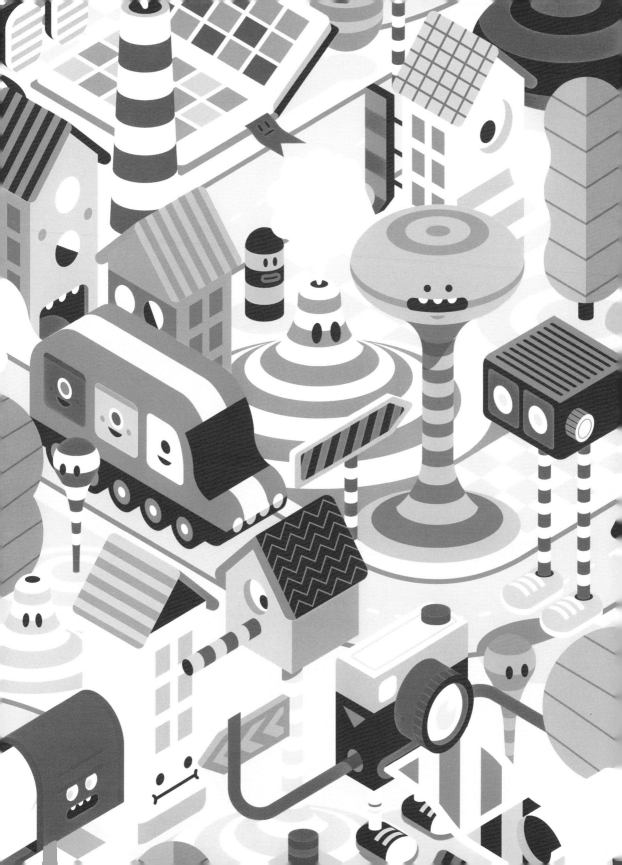

Scroll down animation for Contad.
Client: Freeger (animation + sound)

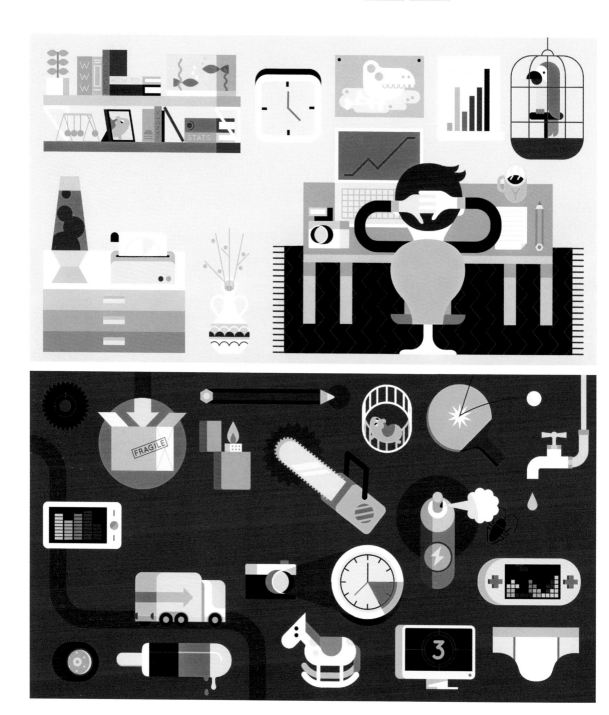

Scroll down animation for Contad.
Client: Freeger (animation + sound)

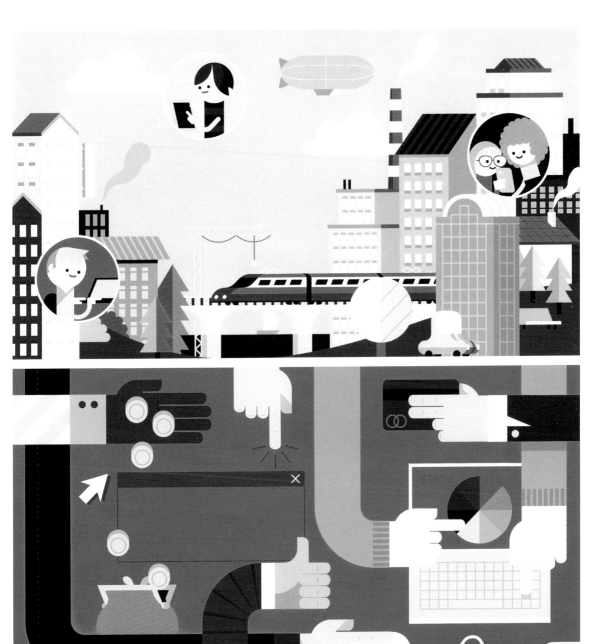

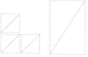

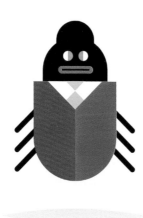

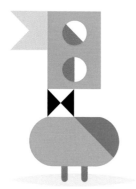

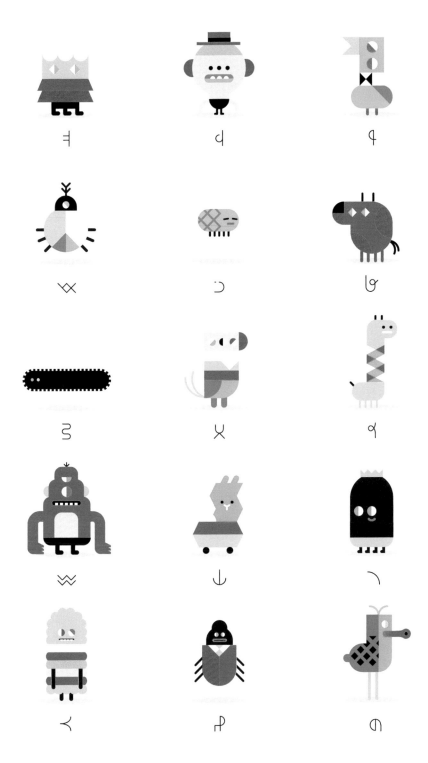

~ *fifteen* LESS FAMOUS LETTERS *of the* ALPHABET ~

LouLou & Tummie

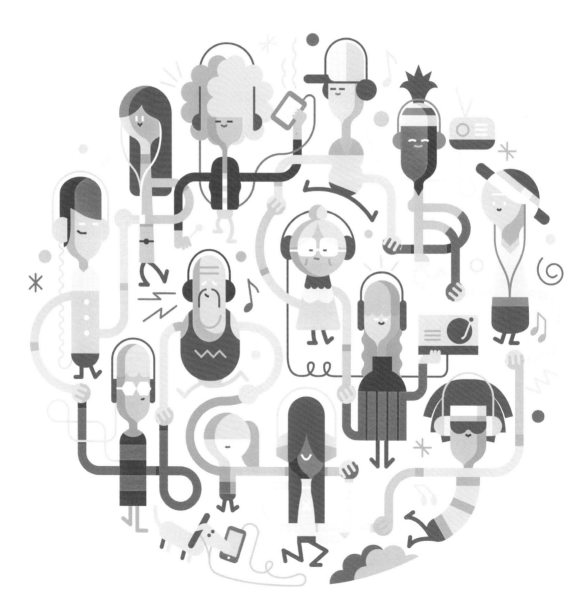

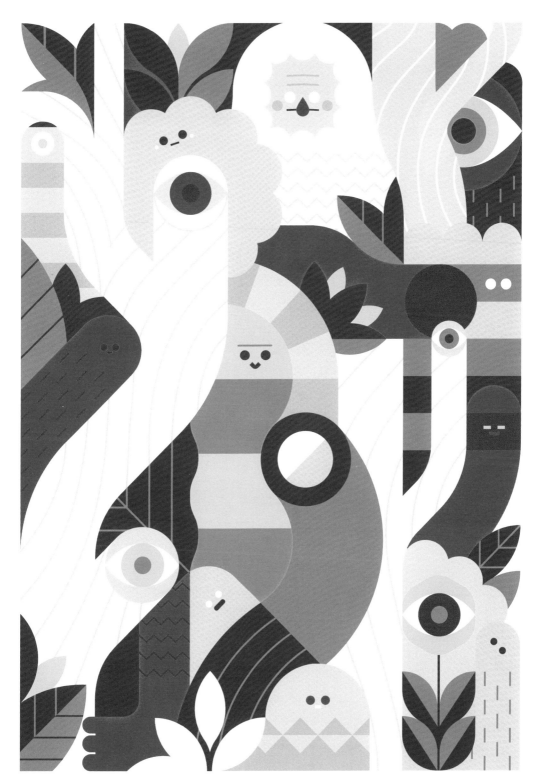

3. Dock 57

www.behance.net/dock_57
hoboandsailor.com

Dock 57 - is two Russian based freelance graphic designers, Sveta Shubina and Manar Shajri, specializing in creating logotypes, corporate branding and illustrations. « We are passionate about producing visual identity of the highest quality according to the clients' needs.»

Dock 57 son dos diseñadores gráficos rusos, Sveta Shubina y Manar Shajri, especializados en la creación de logotipos, imágen corporativa e ilustraciones. "Nos apasiona la creación de una identidad visual de la más alta calidad y adaptada a las necesidades de nuestros clientes".

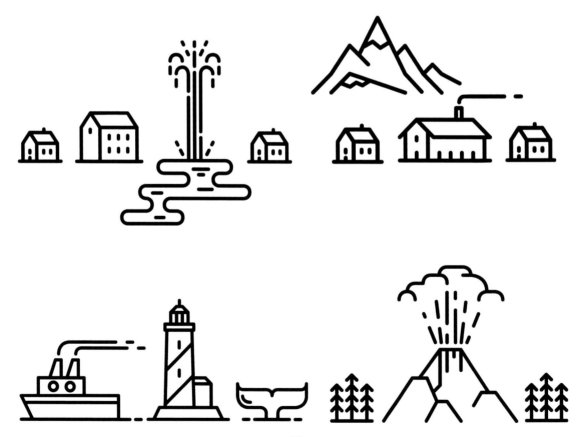

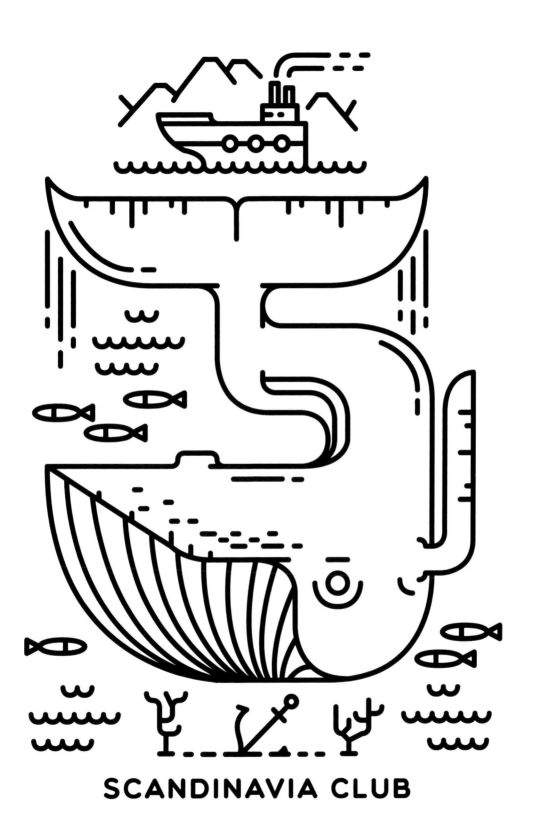

SCANDINAVIA CLUB

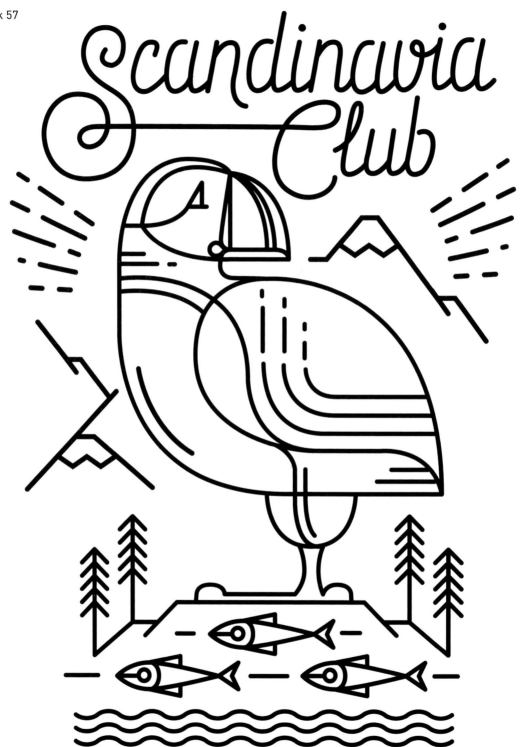

"Scandinavia Club" project.
Our cooperation with Moscow based 'Scandinavia Club' project started several years ago with a logo design. This year our friends decided to release limited edition of t-shirts dedicated to main Scandinavian symbols and asked us to make clean and simple prints. We used flat style for illustrations, because it is growing trend in design and fits our task most of all.

Proyecto "Scadinavia Club".
Nuestra colaboración en Moscú, con el proyecto "Scadinavia Club", comenzó hace algunos años con el diseño de un logo. En esa ocasión nuestros amigos decidieron lanzar una edición limitada de T-shirts dedicada a símbolos escandinavos y nos pidieron que realizáramos unos dibujos simples y claros. Para las ilustraciones utilizamos un diseño plano, lo cual se está volviendo una tendencia y se adaptaba al encargo.

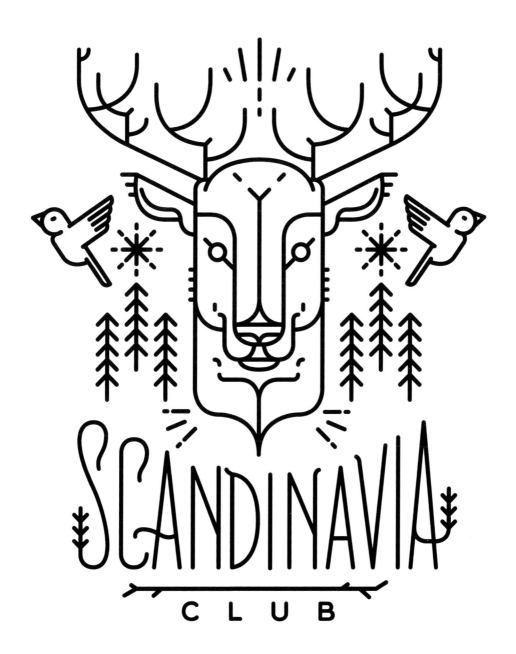

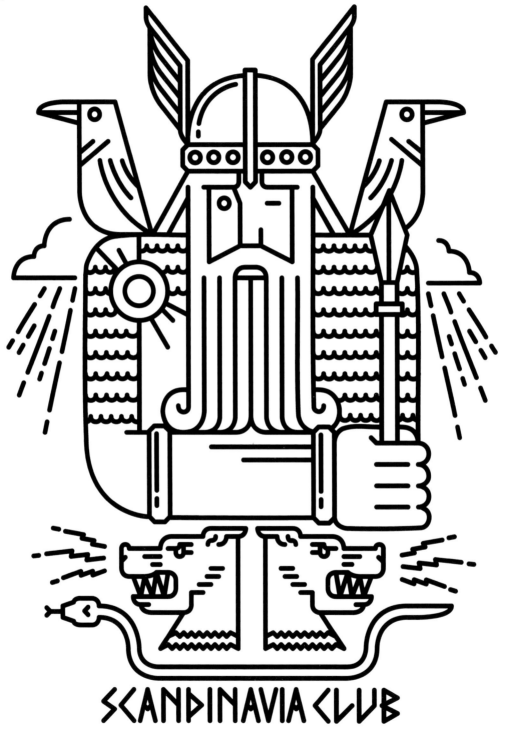

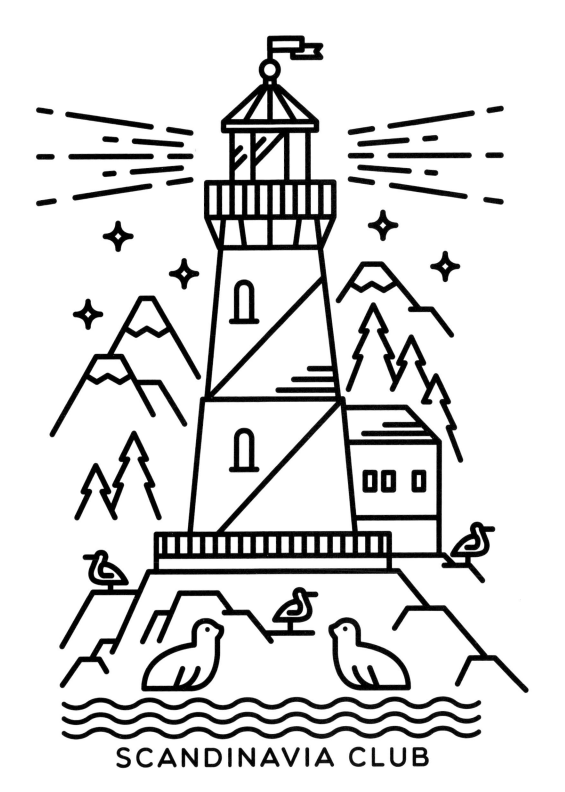

SCANDINAVIA CLUB

4. Mariadiamantes

www.mariadiamantes.com
www.visual-cities.com

Working from a studio in Barcelona, run by Clara Mercader, specialising in managing corporate identity, art and illustration.

Maria Diamantes fresh and colourful approach defines her delicate style. In her projects she always combines illustrations with design. As a self-employed artist - there is room for diversity and experimenting with new techniques and graphical communication.

She has worked by Ajuntament de Barcelona, Estrella Damm, Banc Sabadell, Founier, Amazon, Volkswagen...

Trabaja en un estudio de Barcelona, dirigido por María Mercader, especializada en imagen corporativa, arte e ilustración.

La frescura y el colorido definen el estilo de María Diamantes. En sus proyectos siempre combina la ilustración y el diseño. El ser una artista independiente le permite jugar con la diversidad y experimentar con nuevas técnicas de comunicación gráfica.

Ha trabajado para el ayuntamiento de Barcelona, Estrella Damm, Banco de Sabadell, Founier, Amazon, Volkswagen...

SETRILLERA

Barcelona

PRETZEL

New York

ARTICHOKE

New York

Hipster Dog

Pinya
Sardina
Banc fanal

Vermut
Cesta
Gamba

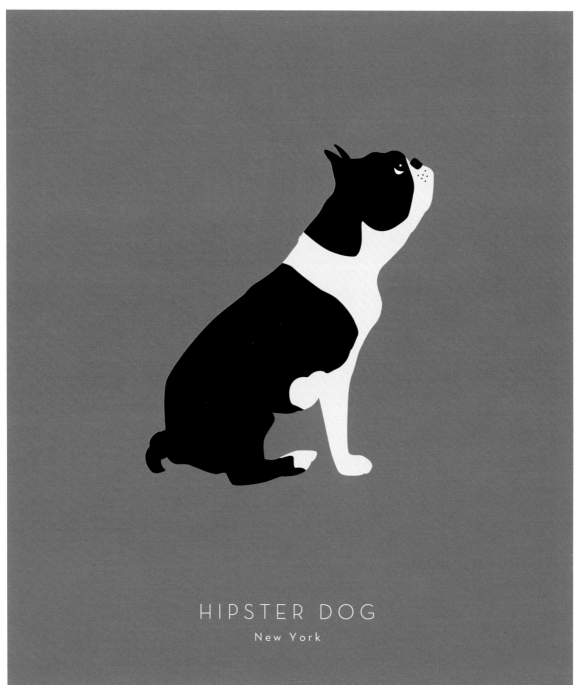

HIPSTER DOG

New York

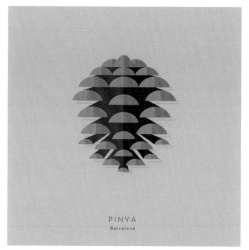

PINYA
Barcelona

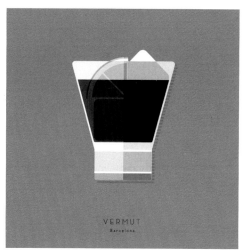

VERMUT
Barcelona

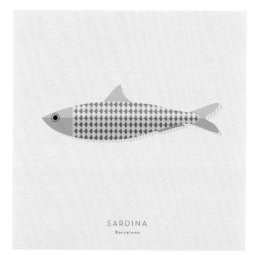

SARDINA
Barcelona

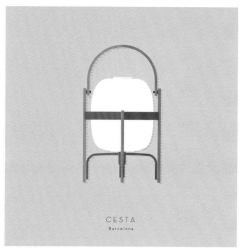

CESTA
Barcelona

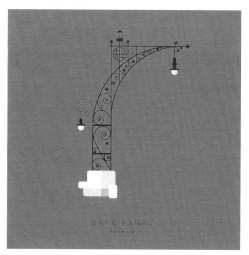

BANC FANAL
Barcelona

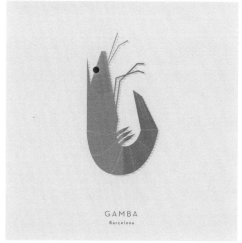

GAMBA
Barcelona

Maria Diamantes

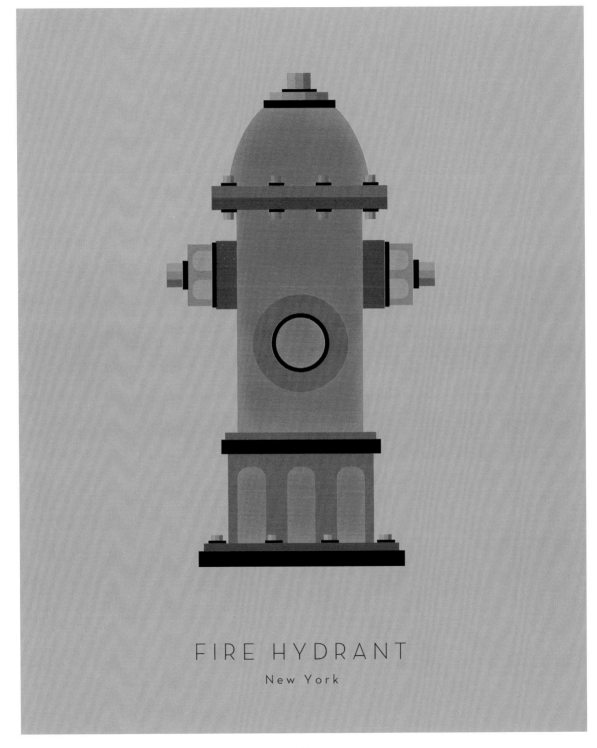

FIRE HYDRANT

New York

Firehidrant

Tandem
Montesa Impala

TÀNDEM

MONTESA IMPALA

Tàndem Tàndem
Ramon Cases, 1897

Maria Diamantes

 Birds

 Bcn Skyline

 Transport

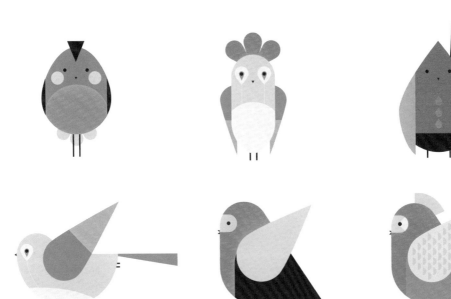

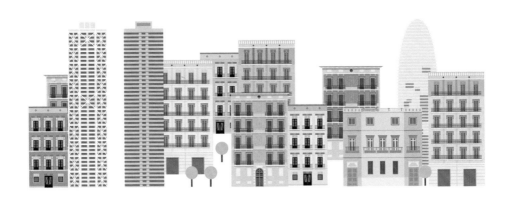

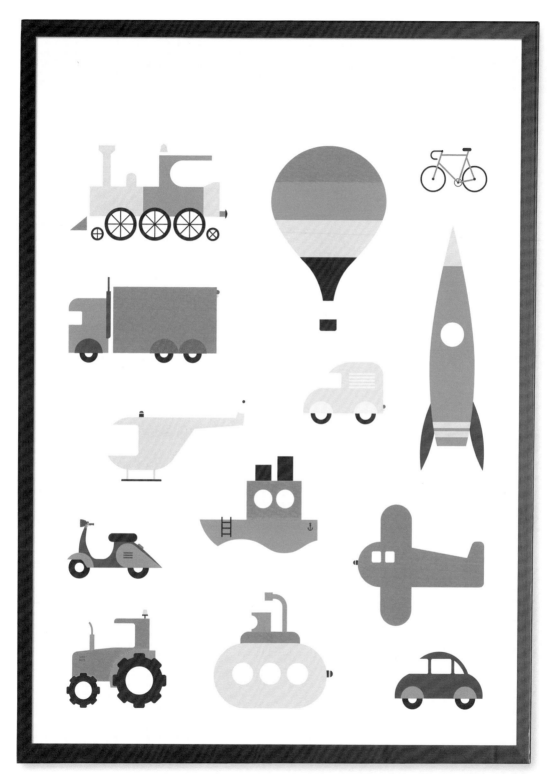

5. Orka Collective

Ksenia is a graphic designer from St Petersburg, Russia, currently living and working in Moscow. She is also a member and co-founder of Orka Collective, a project of her and her friend from Kyiv. She is a workaholic and chronic perfectionist, engaged in graphic and product design, illustration, art direction and some other fields. Her inspirations in design are International Style and Sweden school of design, she loves functionality, simplicity, order, grids and tables. But actually she takes inspiration from many things, and they are simple— travelling, nature, people around her, science, magic. In her works she constantly seeks new ways of expression — this is somehow her way of exploring the world around.

Ksenia es una diseñadora gráfica de San Petersburgo, actualmente vive y trabaja en Moscú. Es también miembro y cofundadora de Orka Collective, un proyecto suyo y de su amigo de Kyiv. Es adicta al trabajo y una perfeccionista crónica dedicada al diseño gráfico y de producto, la ilustración, la dirección artística y otros campos. Su fuente de inspiración en diseño es el Estilo internacional y la Escuela Sueca de Diseño. Le gusta lo funcional, la simplicidad, el orden, el cuadriculado y las superficies. Actualmente se inspira de numerosas fuentes como los viajes, la naturaleza, la gente, la ciencia, la magia. Y busca constantemente nuevas fuentes de inspiración. Es su forma de explorar el mundo que la rodea.

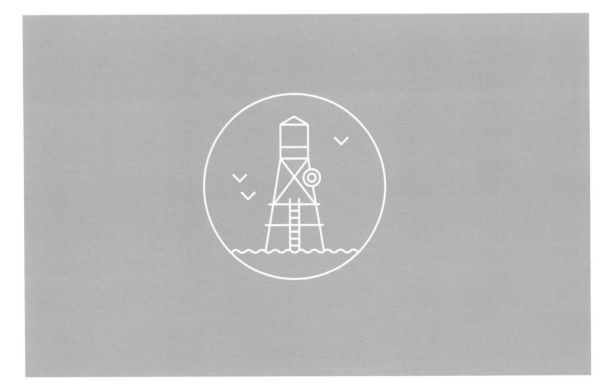

Series of pictograms of inventions and discoveries for the quiz.
Client: Esquire Russia

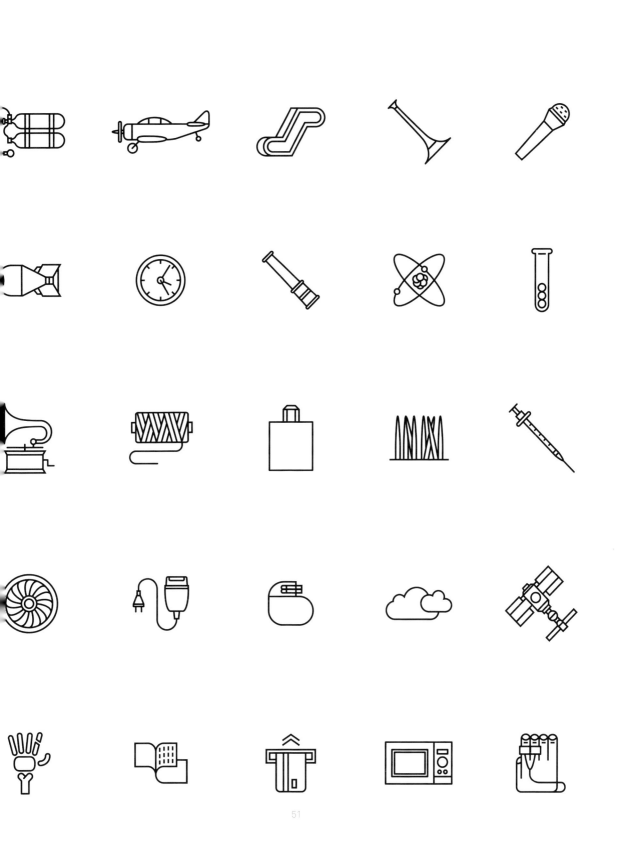

Series of illustrations on United States of
America cities and sights.
Client: Montok Newspaper

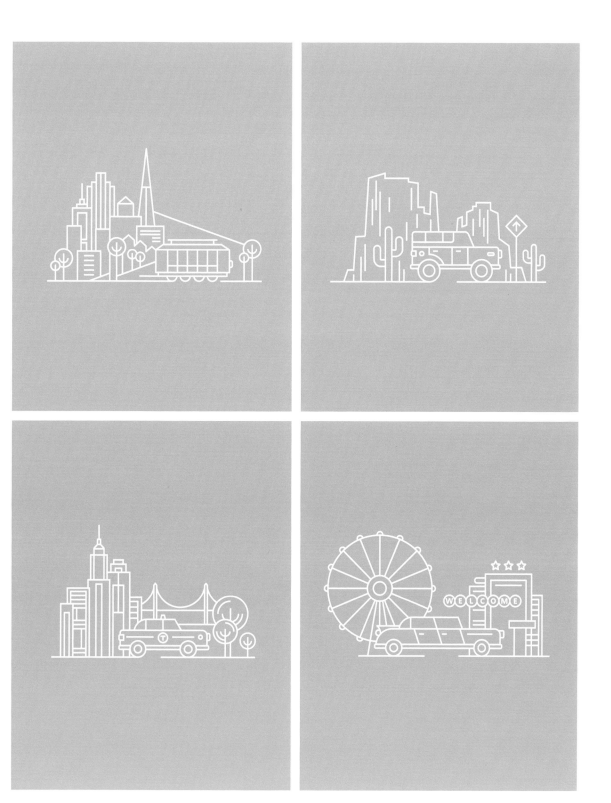

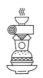

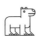

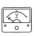

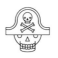
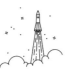

6. Radio

www.madebyradio.com

Radio started as a creative collaboration between Byron Meiring and Gert Schoeman, both born South Africans who met in England working together at a creative studio in Portsmouth. After two years they decided to move back home and started a small collaboration which grew into a fully functioning multi-diciplinary studio by 2011. Based in Cape

Radio empezó como una colaboración creativa entre Byron Meiring y Gert Schoeman, ambos sudafricanos, quienes se conocieron en Inglaterra trabajando para un estudio en Portsmouth. Al cabo de dos años decidieron volver juntos a Sudáfrica y comenzaron una pequeña colaboración que ha ido creciendo hasta convertirse en un estudio multidisciplinario desde 2011, afincado

Town, housed within an old printing press building at the foot of Table Mountain, Radio is now an eight man strong studio, still learning and playing with vector imagery. "We have had the pleasure to work with a variety of clients from across the globe, which includes: IBM, Coca-Cola, ESPN, Samsung and Walmart."

en Ciudad del Cabo, en el interior de un edificio de una antigua imprenta y al pie de Table Mountain, Radio es en la actualidad un importante estudio de ocho personas que continua trabajando y experimentando con imágenes vectoriales. "Hemos tenido el privilegio de trabajar con clientes de todo el mundo entre los cuales figuran IBM, Coca Cola, ESPN, Samsung y Walmart."

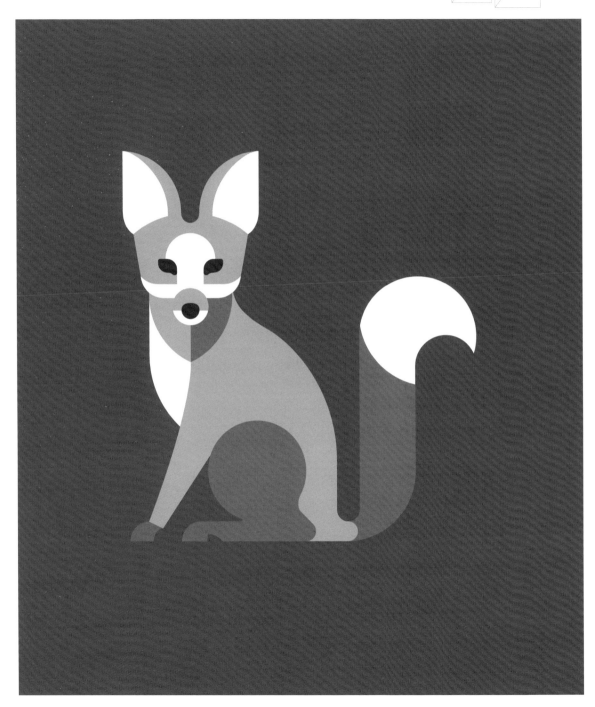

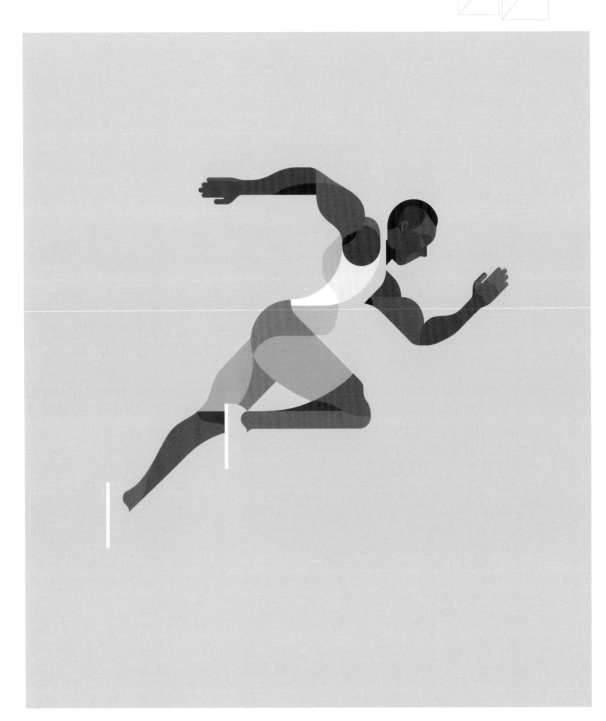

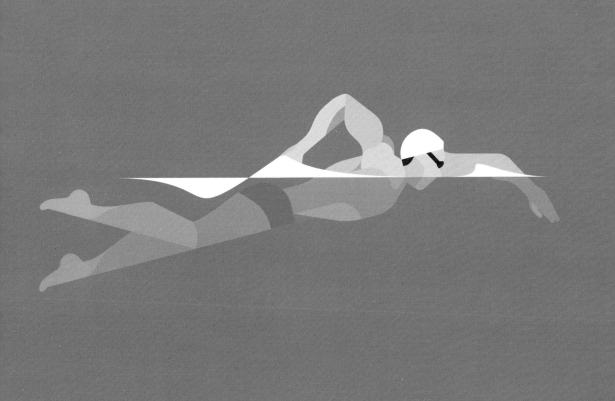

7. Jordon Cheung

Jordon Cheung is a London-based illustrator and designer who attended Goldsmiths University before seeking work as a graphic designer- a role he's enjoyed for over three years now. He's a prolific illustrator, drawing influence from all spheres of modern culture, and rendering them in his distinctive style. His work has a simple iconic quality- often reducing form to planes of colour and tone, which alongside his use of muted palette has seen him very much in commercial

Jordon Cheung es un ilustrador y diseñador residente en Londres que asistió a la Goldsmith University antes de empezar a buscar trabajo como diseñador gráfico, profesión que ahora ejerce desde hace tres años. Es un prolífico ilustrador que se inspira de todas las esferas de la cultura moderna, lo cual se deja ver en su particular estilo. Su obre posee una calidad icónica simple, a menudo reduce las formas a planos de tonos y colores, lo cual ha tenido mucho demanda

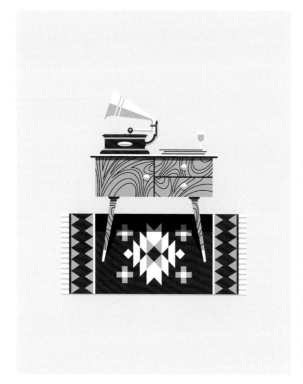

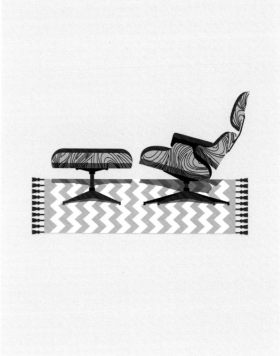

demand. He's been represented by George Grace Represents for two years now which has seen him produce high profile campaigns for global clients on behalf of some of the biggest advertising agencies both in the UK and the US. As well as numerous editorial and marketing campaigns, some of his past clients include DDB California, Grey London, Seven, and Sunday publishing.

comercial. Durante dos años estuvo representado por George Grace Represents, el cual le ha visto producir importantes campañas para clientes globales como representante de las más grandes agencias publicitarias de EEUU y el Reino Unido. Además de numerosas editoriales y campañas de marketing, entre algunos de sus clientes figuran DDB California, Grey london, Seven y Sunday Publishing.

Jordon Cheung

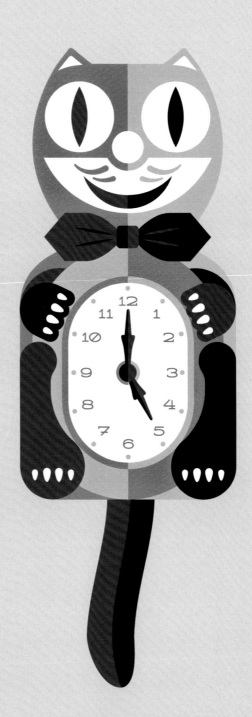

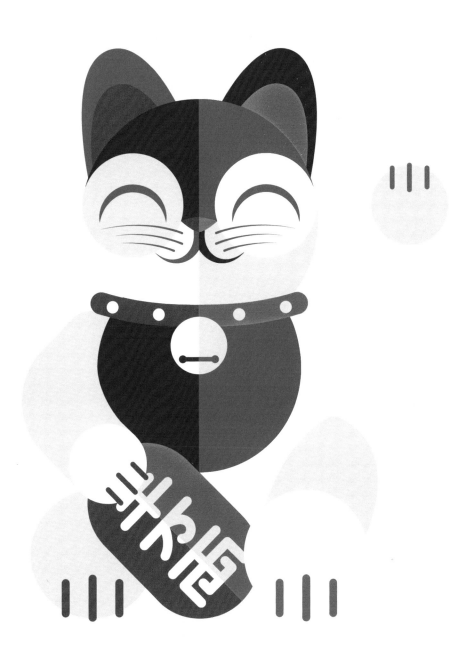

Jordon Cheung

Uzi

Ciggy
Colt

Ice Lollies

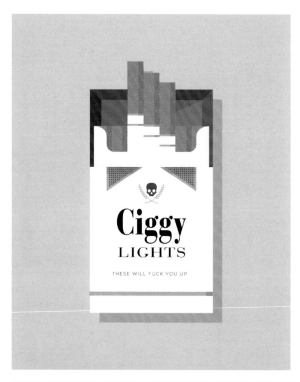

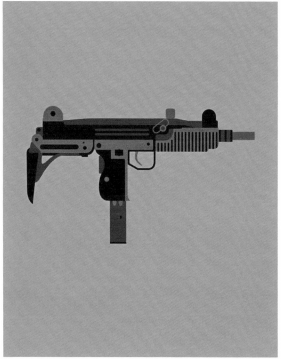

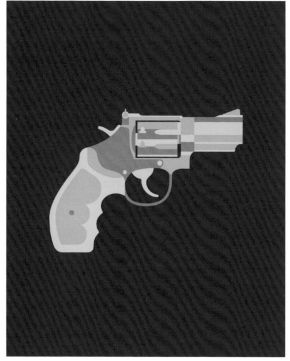

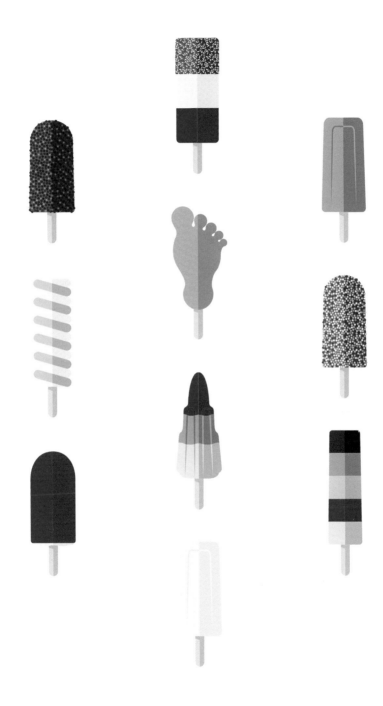

Royal Mail

Ping pong
Flying V

Beetle

8. Hey Studio

Hey is a graphic design studio based in Barcelona, Spain, specialized in brand identity, editorial design and illustration.

They love geometry, color and direct typography.

This is the essence of who they are. They take care of every single step of the design process and they always work closely with their clients, big or small, in one-to-one relationships.

They also undertake side projects. These activities aim to play with new ideas, push our creative boundaries and develop a passion that is then injected into client's work.

In 2014, they opened an online shop, a place where to share their passion for typography, illustration and bold graphics.

Hey was founded in 2007 with the idea of transforming ideas into communicative graphics.

Hey es un estudio de diseño gráfico de Barcelona, España, especializado en imagen corporativa, diseño editorial e ilustración.

Les gusta la geometría, el color y la tipografía directa.

Esa es la esencia de lo que son. Cuidan cada paso del proceso de diseño y siempre trabajan en estrecho contacto con el cliente, ya sea este grande o pequeño. La relación es directa.

También realizan actividades accesorias en las que ensayan ideas nuevas, exploran sus fronteras creativas y dan origen a una pasión que luego transmiten en los encargos de sus clientes.

En 2014 abrieron una tienda online, un espacio para compartir su pasión por la tipografía, la ilustración y el grafismo atrevido.

Hey fue fundado en 2007 con la intención de transformar las ideas en un grafismo comunicativo.

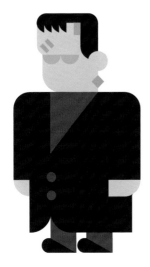
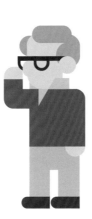
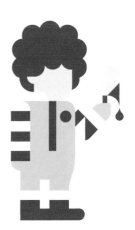

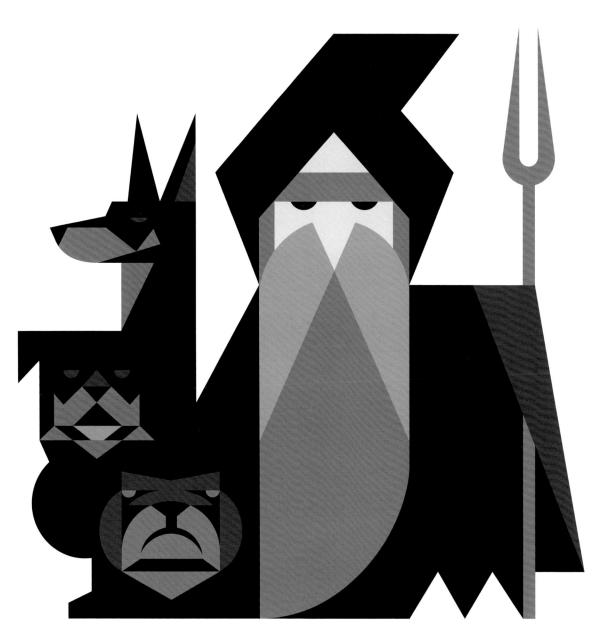

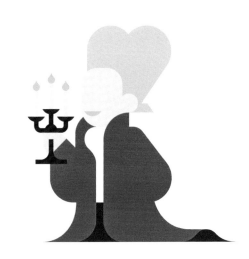

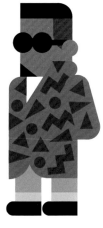

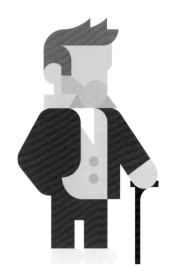

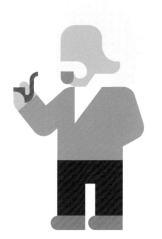

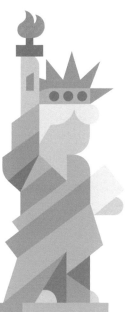

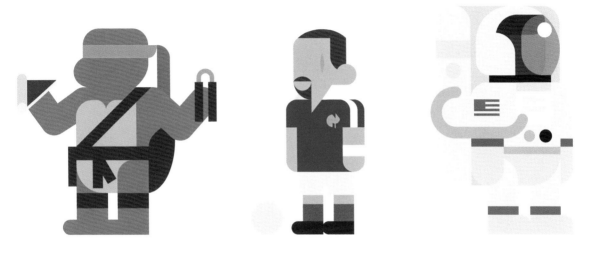

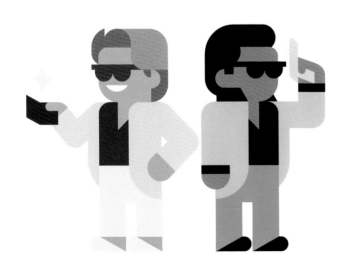

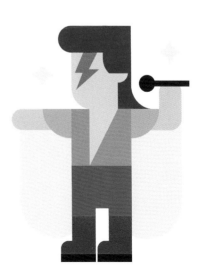

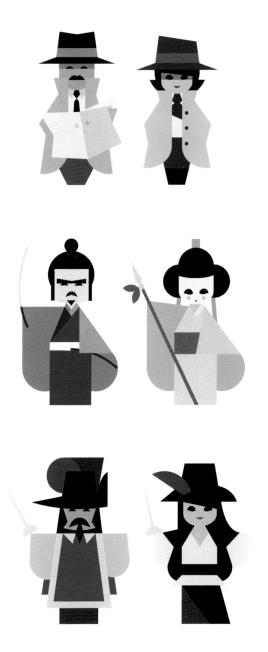

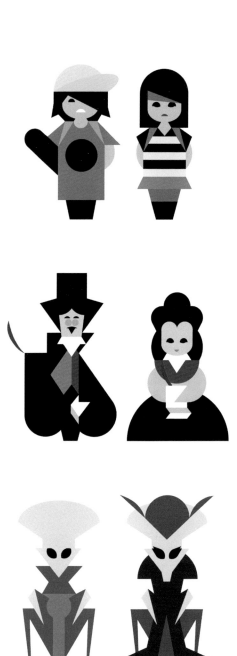

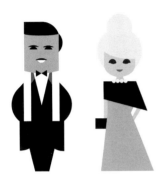
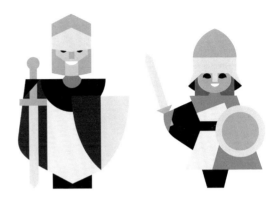
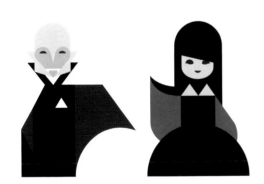
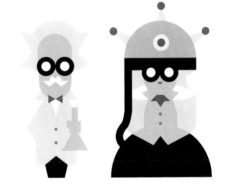
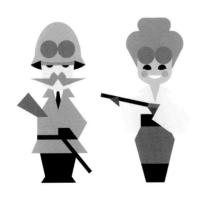
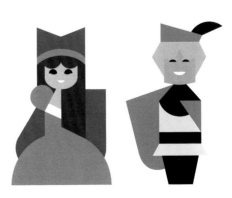

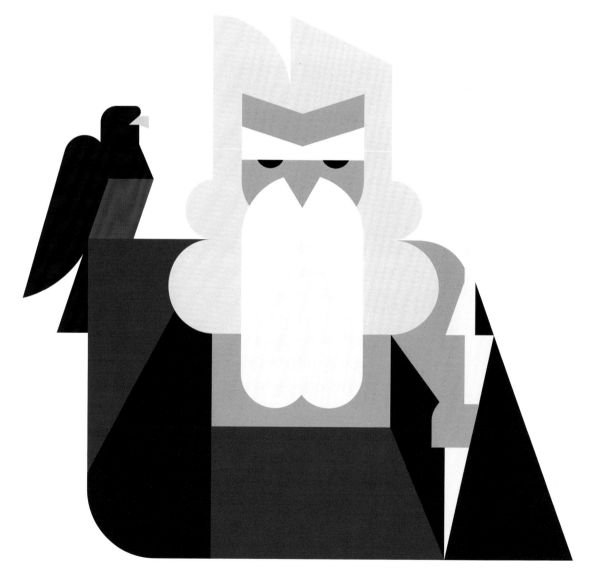

Booquo

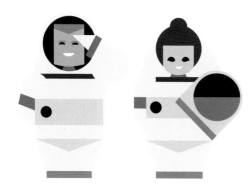

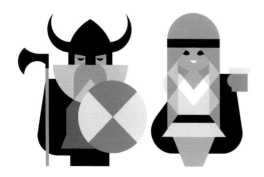

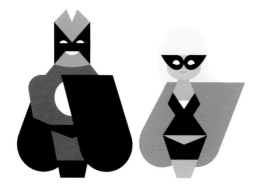

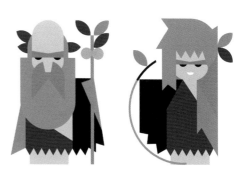

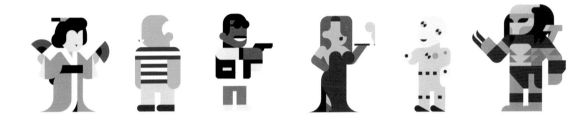

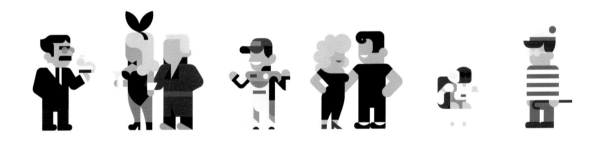

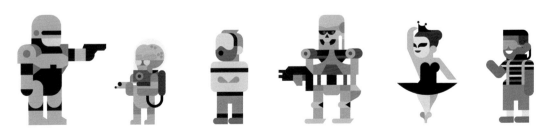

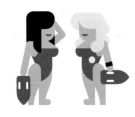
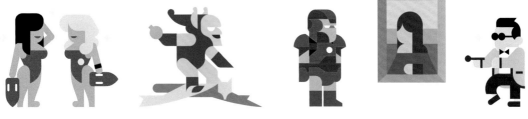
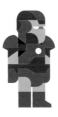
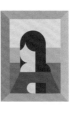
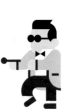
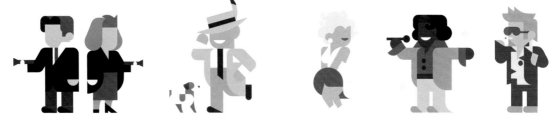
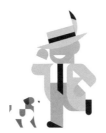
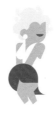
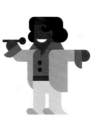
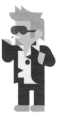
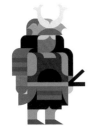
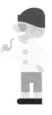
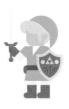
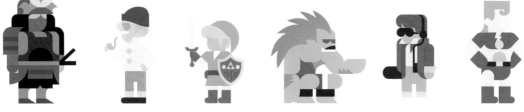

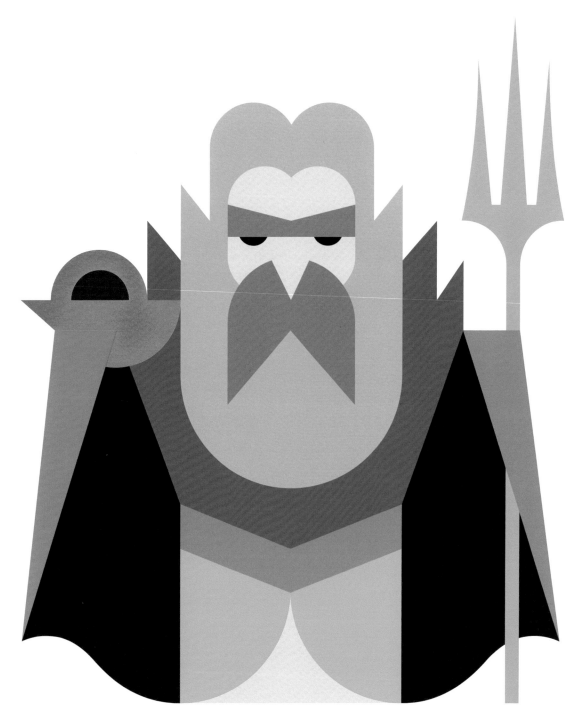

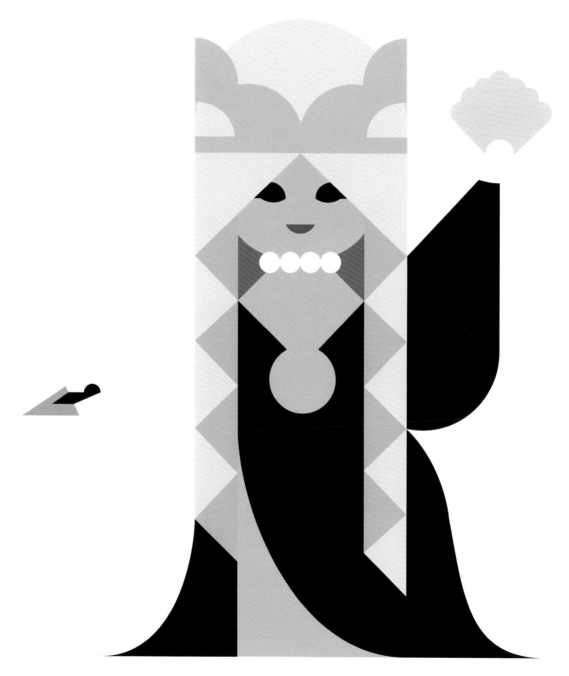

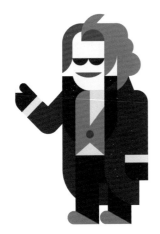

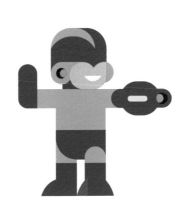

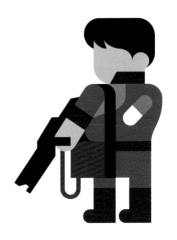

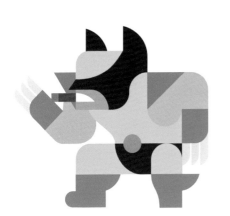

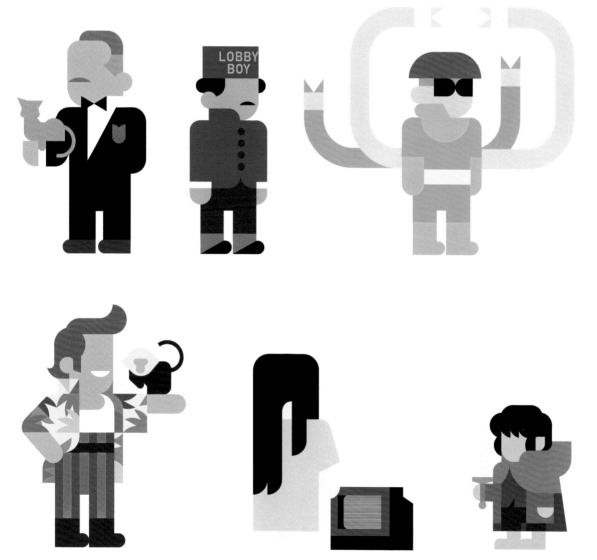

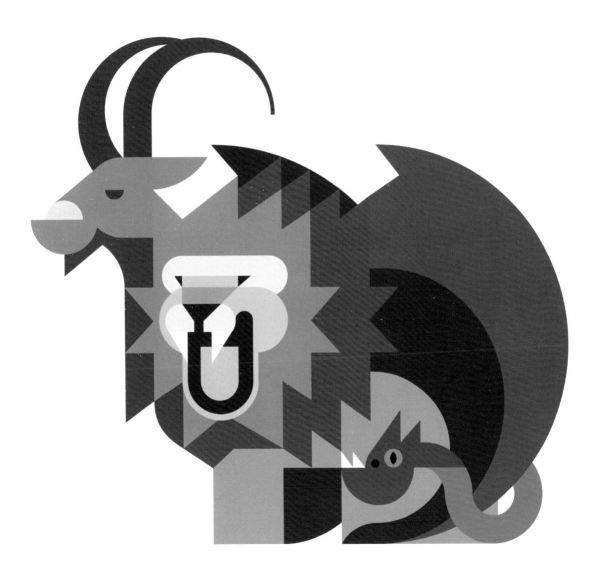

Hey Studio

San Miguel

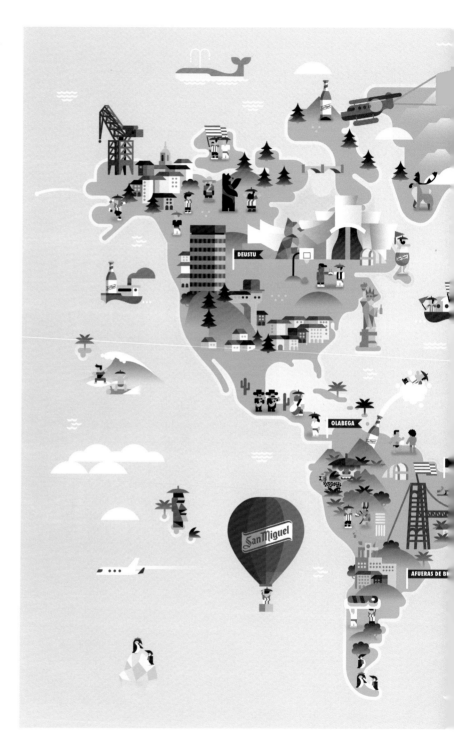

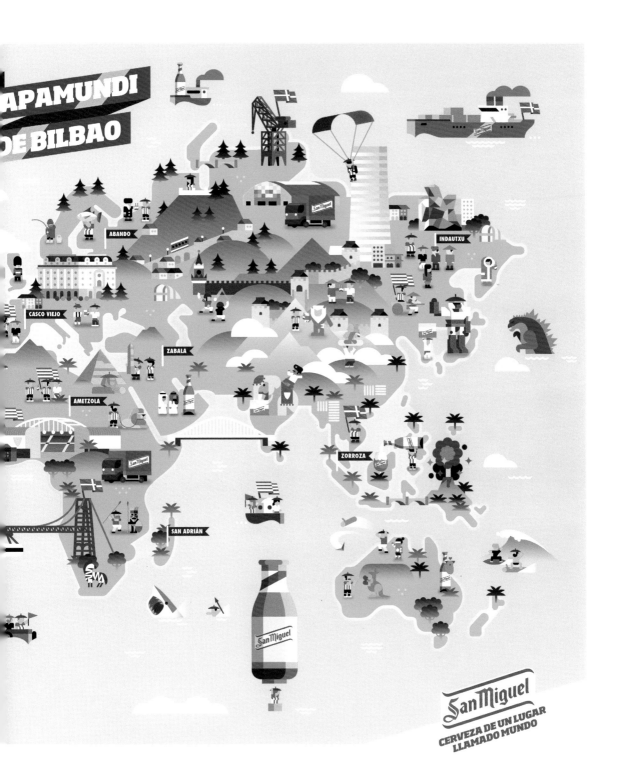

9. Kevin Moran

kevinmoran.ca

Resume icons

Everyday icons

Kevin Moran is a designer and illustrator based in Toronto, Canada. He enjoys the simple things in life like hot coffee and really long showers. Always eager to learn, Kevin seeks new challenges daily working with great people creating beautiful art.

Kevin Moran es diseñador e ilustrador basado en Toronto, Canadá. Le gustan las cosas simples de la vida, como el café y las duchas largas. Entusiasta de la lectura, siempre está buscando nuevos retos artísticos en el trabajo diario con gente maravillosa.

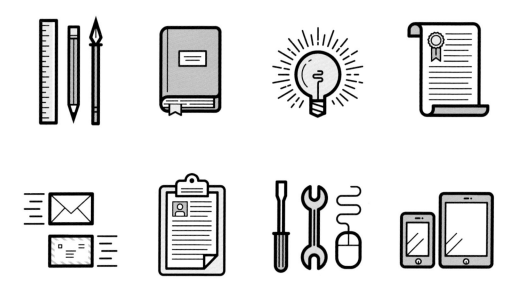

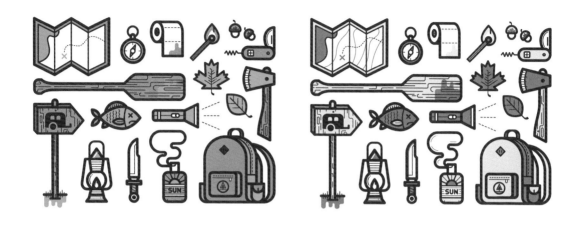

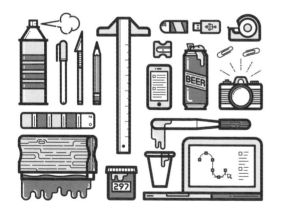 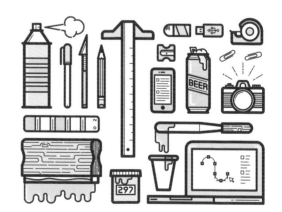

Kevin Moran

Toronto print

Everyday icons

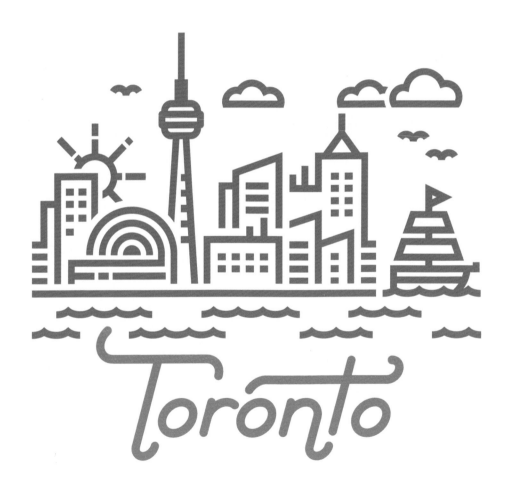

Kevin Moran

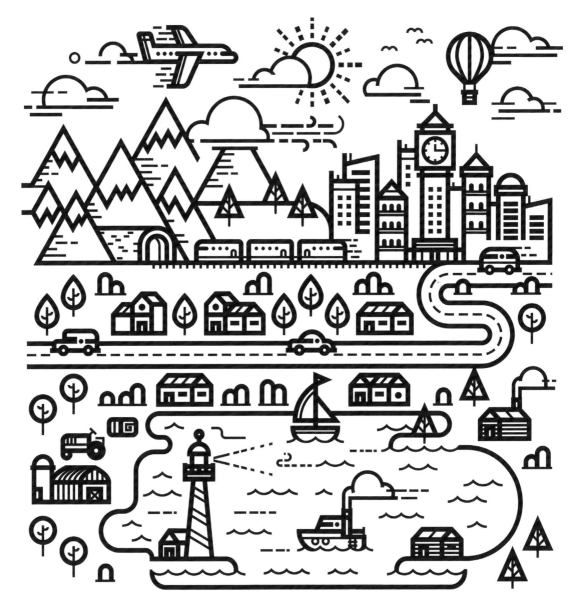

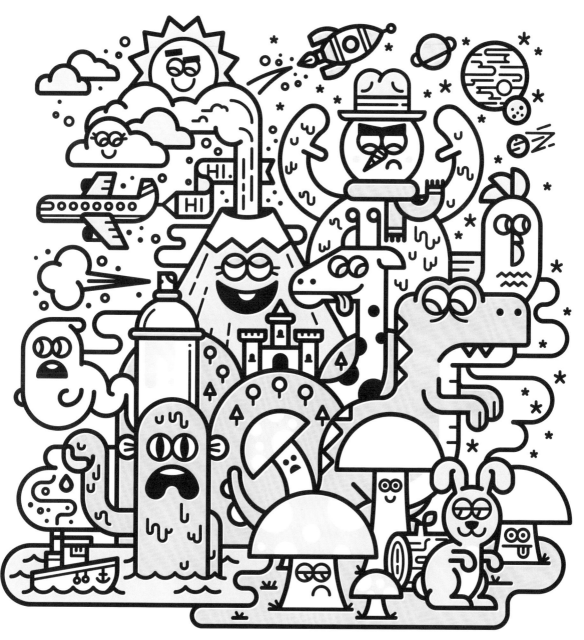

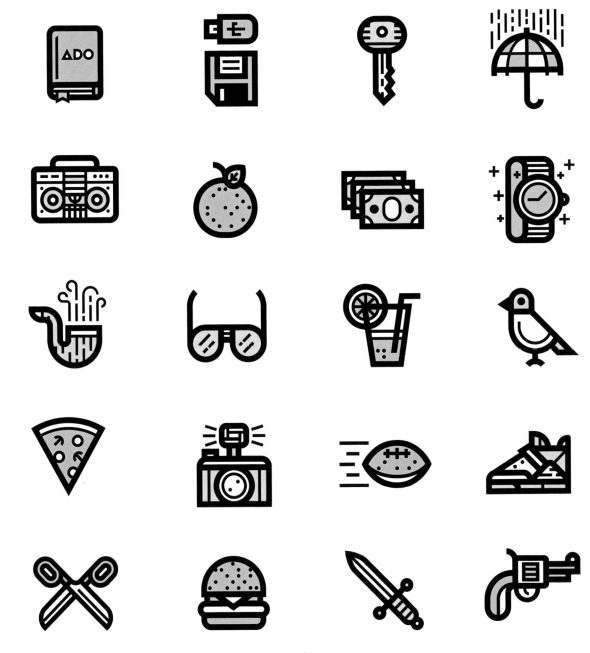

10. Sam Peet

Sam Peet is an illustrator based in London, UK. He studied his art foundation at Suffolk College and then went on to gain a BA (Hons) in Illustration from the Cambridge School of Art. With a limited colour palette, bold line work and graphic output, Sam creates digital illustration and with themes ranging from humour to the macabre, with a focus on characters.

Sam is also a member of the Brothers of the Stripe (BOTS) collective, who consist of 13 illustrators, graphic designers and all-round creatives. As a multi-faceted group of creatives, they have worked

Sam Peet es un ilustrador residente en Londres, Reino Unido. Estudió los fundamentos de su arte en el Suffolk College, y posteriormente ganó un BA (Hons) en ilustración, de la Cambridge School of art. Con una limitada paleta de colores, un trazo atrevido y una producción gráfica, Sam crea ilustraciones digitales cuyos temas van del humor a lo macabro, con una especial atención por los personajes.

Sam es también miembro del grupo Brothers of the Stripe, que está compuesto de 13 ilustradores, diseñadores gráficos y otros artistas. Como multifacético grupo de creadores han trabajado en

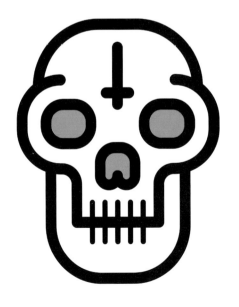

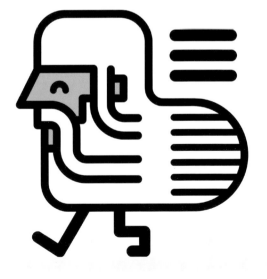

on a range of projects including workshops, murals, live drawing, branding and much more, working with brands such as Unilever, Brompton Bikes, Illustrated People and Bacardi.

Sam has exhibited all over including Pick Me Up graphic arts fair, Odd One Out gallery in Hong Kong, the Victoria & Albert Museum, Eye Candy Festival and many more.

Sam is represented by George Grace Represents illustration agency.

una amplia gama de proyectos que incluyen talleres, murales, dibujo en vivo y trabajo con marcas como Unilever, Brompton Bikes, Illustrated People y Bacardi. Sam ha expuesto en todas partes, incluyendo ferias de arte gráfico Pick Up Me, la odd One Out gallery en Hong Kong, el Victoria's & Albert Museum, el Eye Candy festival y muchos más.

Su representante es la agencia George Grace Represents.

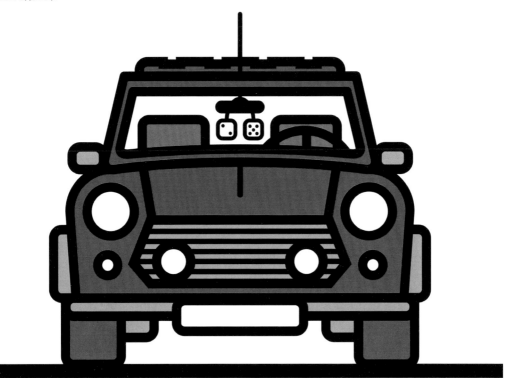

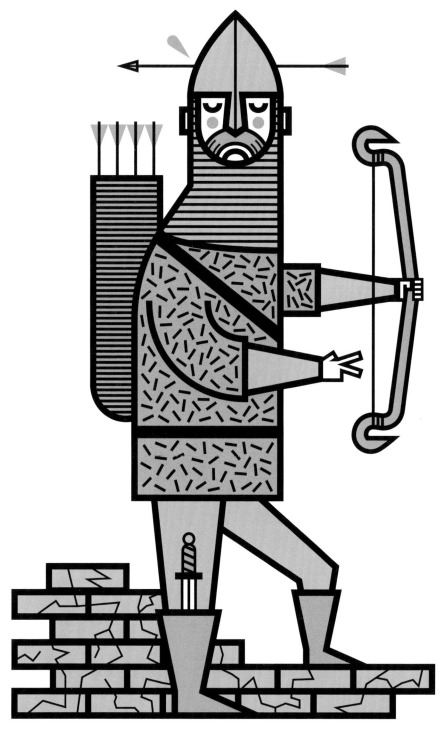

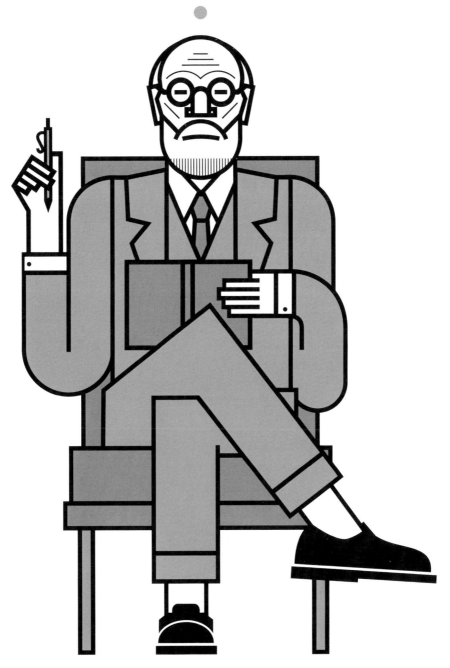

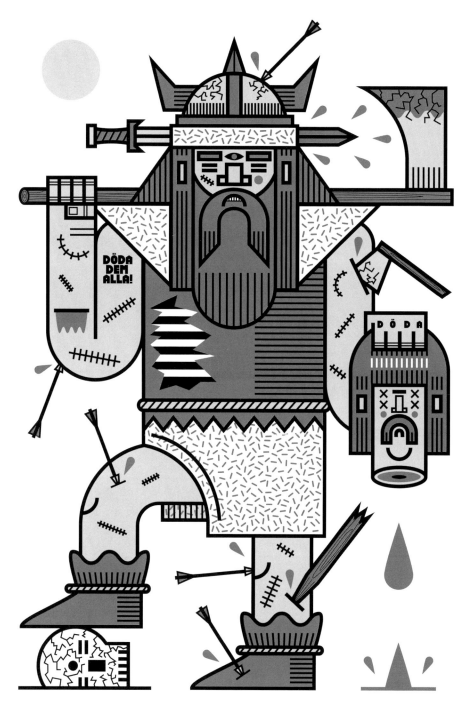

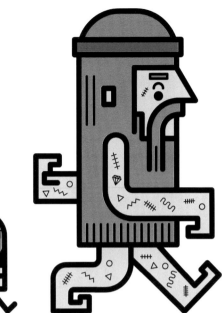

Skal

Lugger and Skittleton
Skeleton crew

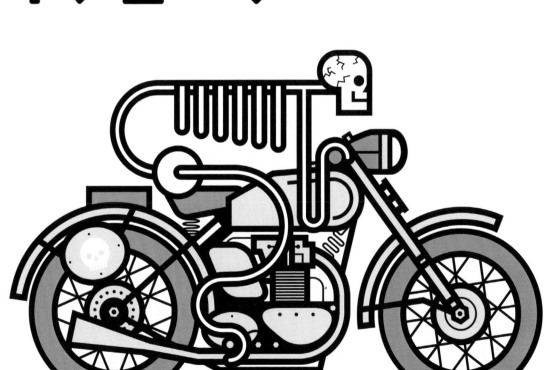

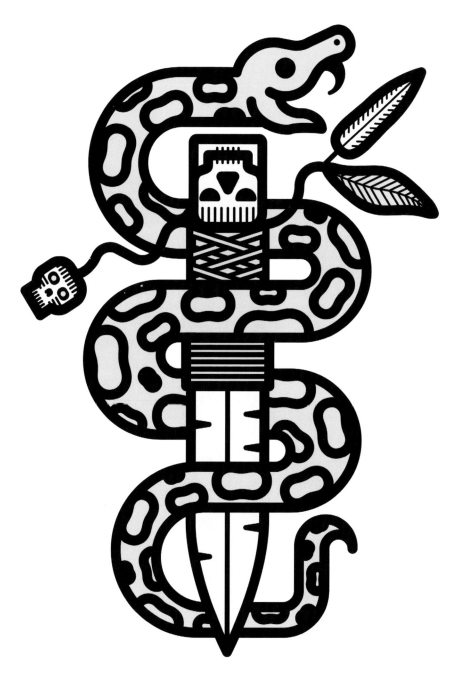

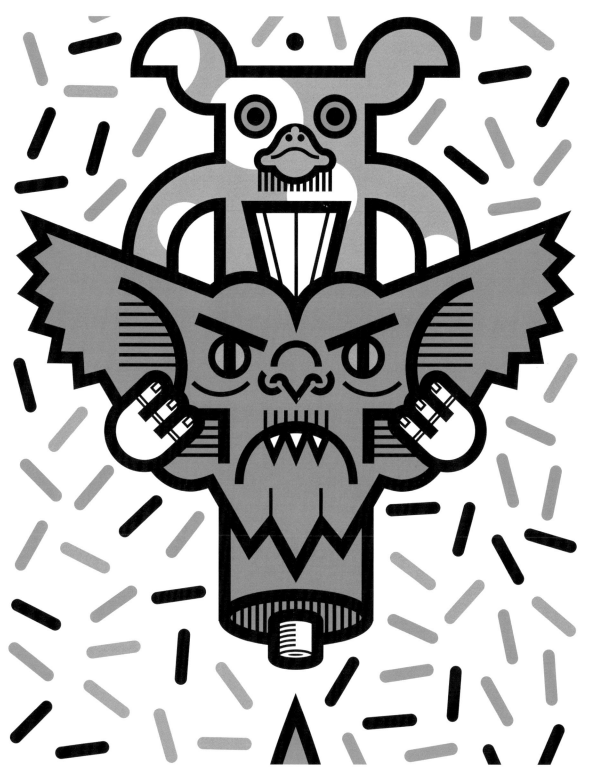

103

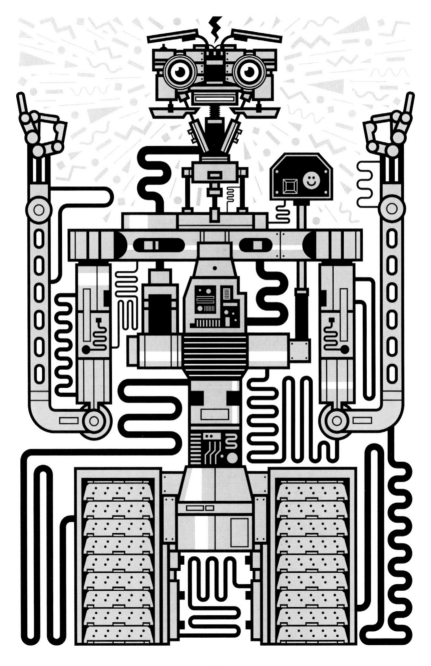

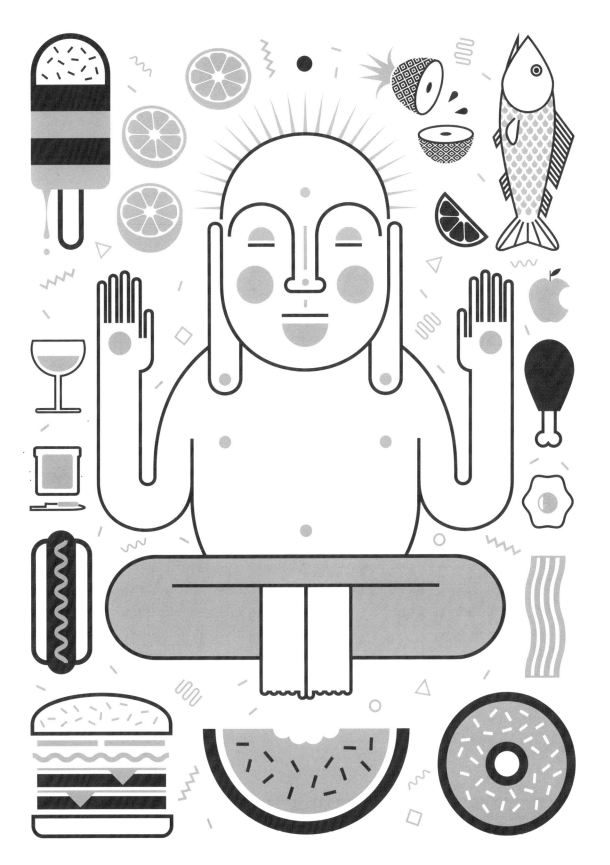

11. Gregorius T. Rofi

Behance.net/TubagusRofi
Instagram.com/Tubrofi

Gregorius T. Rofi is a young Indonesian graphic designer and illustrator who is currently based in Singapore.

His love for art and design started early in his childhood when he discovered his creative side through drawing and creating art. After graduating highschool in 2011, he pursued Advanced Diploma in Visual Communication Design in Raffles Institute

Gregorius T. Rofi es un joven diseñador gráfico e ilustrador indonesio que actualmente trabaja en Singapur.

Su amor por el arte y el diseño nació durante su infancia cuando descubrió a través de sus dibujos y creaciones artísticas, su lado creativo. Después de su graduación en secundaria en 2011, obtuvo un diploma en Diseño de Comunicación Visual en

of Higher Education (RIHE), Jakarta. Rofi earned his Diploma from RIHE Jakarta in mid 2014 and is currently studying in RIHE Singapore.

His current style of illustrations can be distincted through the thick bold lines and eye-catching color schemes. Other than design, Rofi is also has a strong passion for traveling, photography, and people watching.

el Raffles Institute of Higher Education (RIHE), de Jakarta. En la actualidad está estudiando en el RIHE de Singapur.

Su actual estilo ilustrativo se distingue por un trazo grueso y atrevido y lo llamativo de sus diseños. Además del diseño, a Rofi le encanta viajar, la fotografía y observar la gente.

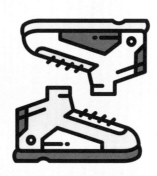

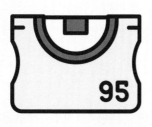

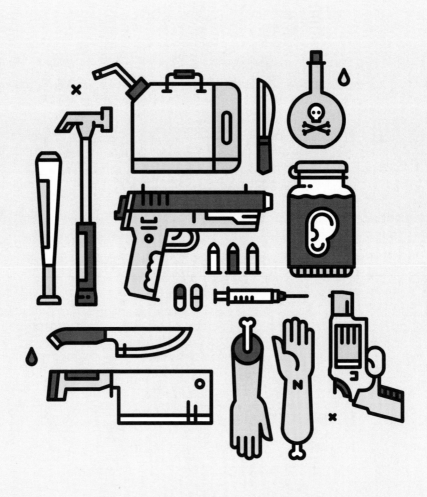

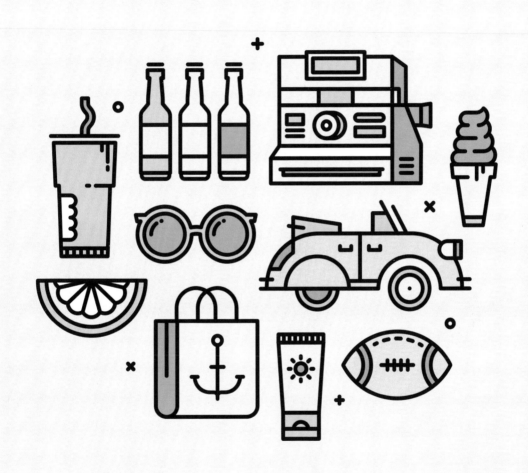

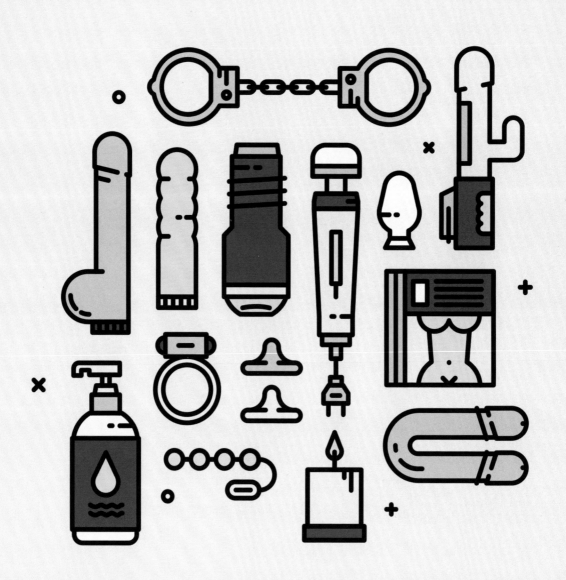

Gregorius T. Rofi

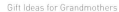

Gift Ideas for Grandmothers

Monday Morning Madness
Brainstorming

Gregorius T. Rofi

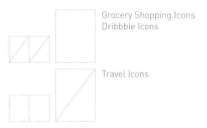

Grocery Shopping Icons
Dribbble Icons

Travel Icons

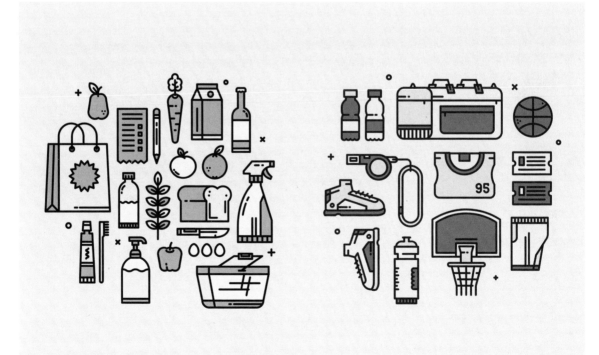

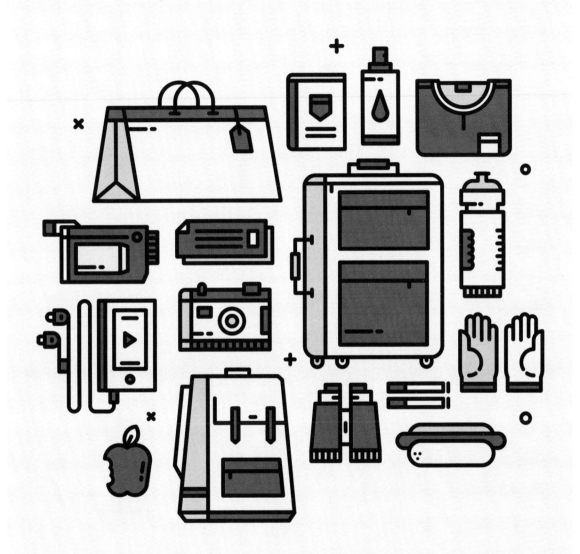

12. Fernando Loza

behance.net/fernandoloza
facebook.com/myfopinion

Fernando Loza is a Mexican graphic designer graduated from the Universidad de Monterrey with Cum Laude honors, born in Guadalajara Jalisco and currently residing in Monterrey, Nuevo León.

At his 22 years old he has developed branding projects, iconography, typography, interactive design, among others, being a finalist and recognized in several competitions in his country. In 2015 he released his first blog titled "My F Opinion", a blog devoted to criticism and appreciation of graphic design projects. Fernando believes that in order to be a better designer, you have to see what others have not seen, and from there combine the inspiration, with the function, experience and aesthetics.

Fernando Loza es un diseñador gráfico mexicano independiente egresado de la Universidad de Monterrey con reconocimiento Cum Laude, nacido en Guadalajara Jalisco con residencia actual en Monterrey, Nuevo León.

A sus 22 años de edad ha desarrollado proyecto de branding, iconografía, tipografía, diseño interactivo, entre otros, siendo finalista y reconocido en varios concursos de su país. En el 2015 lanzó su primer blog titulado "My F Opinion", un blog dedicado a la critica y apreciación de proyectos sobre diseño gráfico. Fernando cree que para ser un mejor diseñador, tienes que ver que los demás no han visto, y de ahi combinar la inspiración, con la función, experiencia y la estética.

TOMMY ■ HILFIGER

"Lindo y Querido" is a set of 12 icons and a brand proposal created with the aim of reviving the patriotism and love for Mexico through unique objects based on a simple and attractive iconographic system, reflecting the amazing and abundant culture of the country divided into 4 categories: Culture, Shoe Business, History and Traditions.

In Collaboration with: Liliana Diaz

"Lindo y Querido" es un set de 12 íconos y una propuesta de marca que nace con el objetivo de revivir el patriotismo y amor por México mediante objetos únicos basados en un sistema iconográfico sencillo y atractivo, que reflejan la increíble y abundante cultura del país dividido en 4 categorías: Cultura, Farándula, Historia y Tradiciones.

En Colaboración con: Liliana Diaz

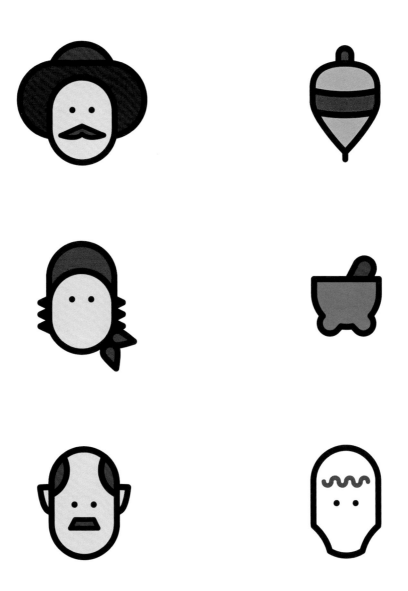

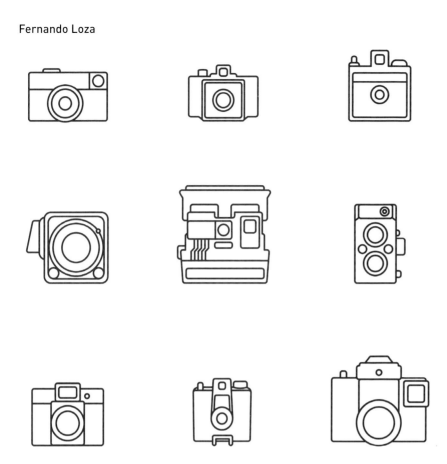
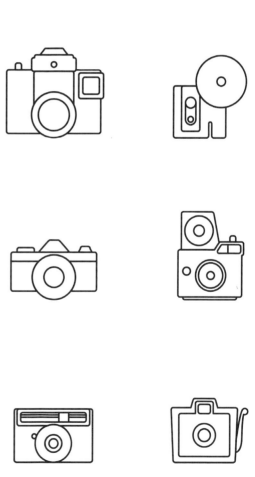

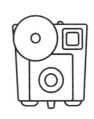

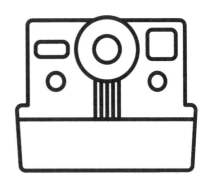

13. Miguel Camacho

miguelcm.com

Miguel draws things.
He is a designer and illustrator of the Earth, but he has the studio in Andalucia, Spain. He is specialized in vector illustration and branding. He has worked for clients from around the world. The 'miguelcm style' constantly evolving, is colorful and cheerful.'

Miguel pinta cosas.
Es un diseñador de la Tierra, pero tiene su estudio en Andalucía, España. Está especializado en la ilustración vectorial y en las marcas. Ha trabajado para clientes de todo el mundo. El "miguelcm estilo", en evolución constante, es alegre y lleno de color.

Colacao
Cafe Choco

Miguel Camacho

Victorian
Whitebrick

1800's
Firehouse

Andalusian
Brickshot

Lighthouse
Palmsprings

Cali

Glengpark
Modern

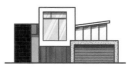

Miguel Camacho

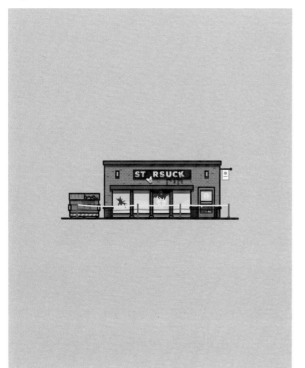

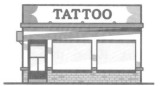

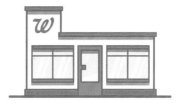

Starbucks
Walgreens

Tattoo
Diner

Polar
Boathouse

Miguel Camacho

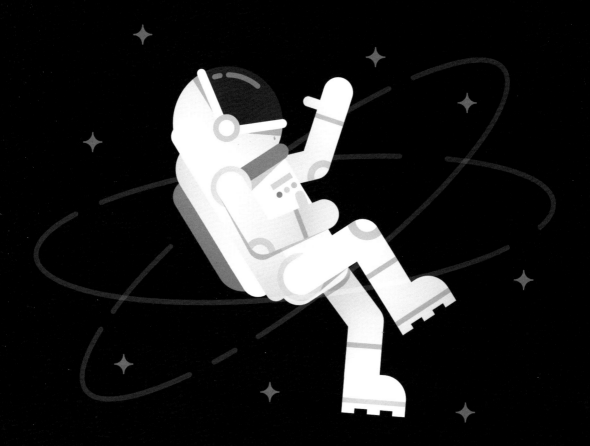

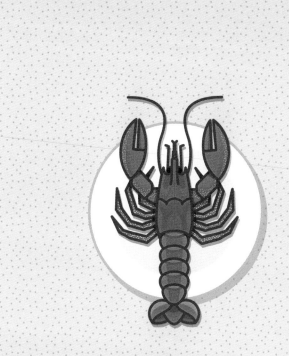

Astronaut

Seafood

Pancakes
Crunch
Muffin

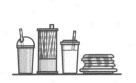

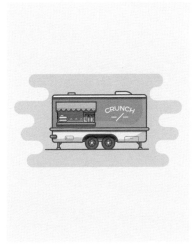

14.groovisions

Design studio formed in 1993. This design team is active in a variety of media including graphic design and film.

El estudio Design se creó en 1993 y se dedica a varias actividades, entre las cuales figuran el diseño gráfico y el cine.

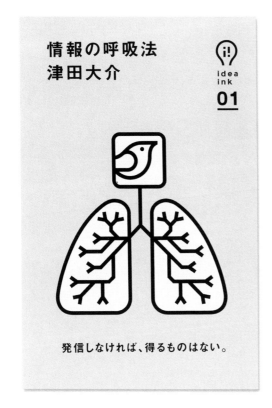

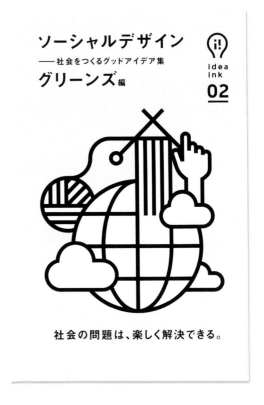

芸術実行犯
Chim↑Pom （チン↑ポム）

idea
ink

03

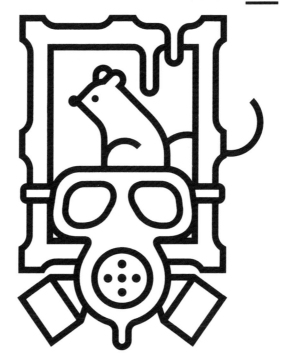

アートが新しい自由をつくる。

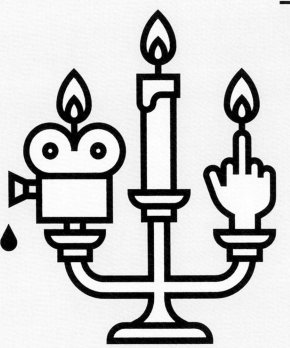

Ideaink series: Our assignment was to create design that has a new originality, to give an impact to the book, and to find a way to make it at a low cost. What we proposed was a book of "chunk of color/object" as if the book itself is a giant Post-it by using only cheap colored papers for the cover, jacket, inner paper, enclosed post card and even book slip. Client: ASASHI PRESS

Ideaink series: El encargo consistía en crear un diseño original, con el objetivo de dar un impacto al libro y al mismo tiempo hacerlo barato. Lo que propusimos fue un libro de trozos de colores/objetos, como si el libro fuese un post-it gigante utilizando papeles coloreados baratos para la cubierta, la sobrecubierta, el papel del interior, las postales del interior e incluso la funda del libro. Cliente: ASAHI PRESS

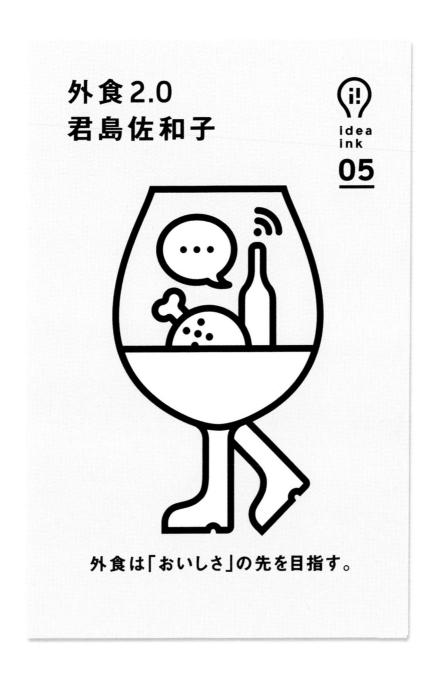

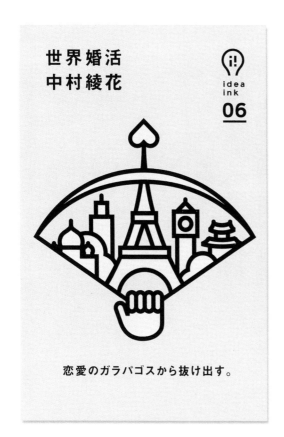

世界婚活
中村綾花

idea ink 06

恋愛のガラパゴスから抜け出す。

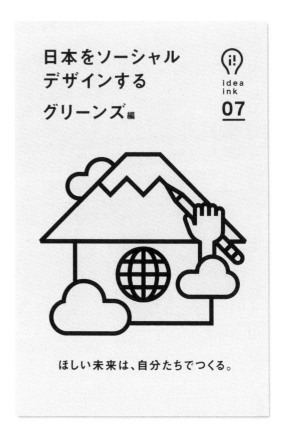

日本をソーシャル
デザインする

グリーンズ編

idea ink 07

ほしい未来は、自分たちでつくる。

SUPERな写真家
レスリー・キー

i!
idea
ink
08

写真は夢を現実にする。

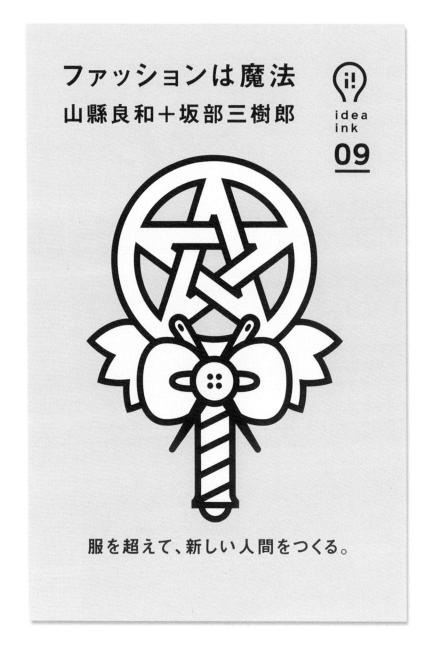

本の逆襲
内沼晋太郎

idea ink
10

本の未来は、明るい。

ヒップな生活革命
佐久間裕美子

idea ink
11

アメリカから、変革の波が広がる。

15. Dario Genuardi

www.behance.net/DarioGenuardi

Dario Genuardi is a 30 years old graphic designer living in Fuerteventura after a 5 years experience in a post-production company in Rome called FrameByFrame (www.frame.it) where he worked as art director and then collaborated with them as a freelance graphic designer.
He's moved to Fuerteventura 2 years ago to learn surfing and living the eternal springs. He lives in the north, in a little town in front of the Atlantic ocean.

Darío Genuardi es un diseñador gráfico que vive en Fuerteventura después de haber trabajado 5 años en una compañía de post-producción en Roma llamada FramByFrame (www.frame.it) como director artístico, y con la que posteriormente colaboró como diseñador gráfico independiente.
Se mudó a Fuerteventura hace 2 años para practicar el surf y vivir una eterna primavera. Vive en el norte, en un pequeño pueblo frente al océano Atlántico.
En esa inspiradora isla es normal ejercer variar

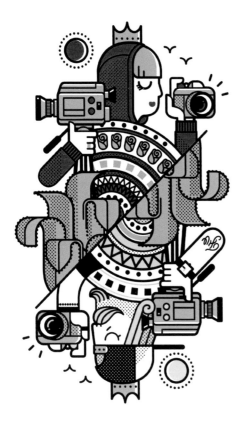

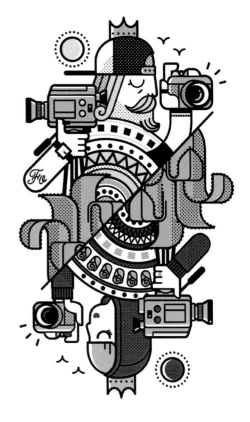

There on the inspiring island is normal to do many jobs so he produces and sells t-shirts with Surf Royale characters.
He has worked as graphic designer for shops and restaurants, played guitar in a local rock band, and now he is working on a web-tv to promote the island's new society and culture.

actividades, por lo que también se dedica a la creación de camisetas con personajes Surf Royale.
Ha trabajado como diseñador gráfico para tiendas y restaurantes, ha tocado la guitarra en un grupo de rock local, y en la actualidad trabaja para una cadena de televisión web para promocionar la vida y cultura de la isla.

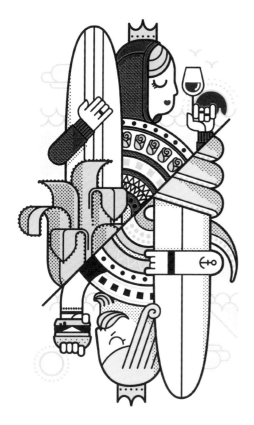

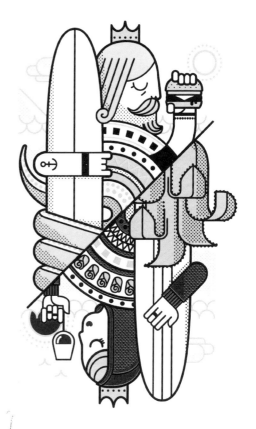

Dario Genuardi

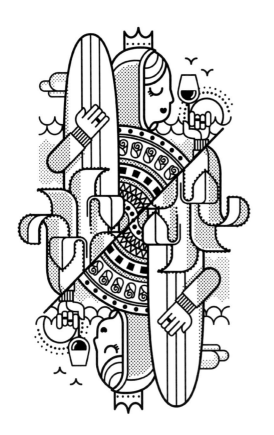

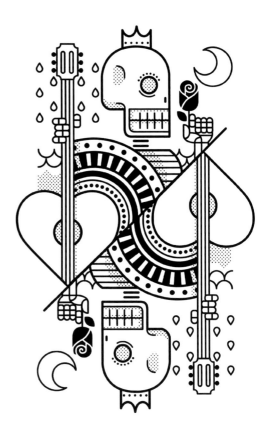

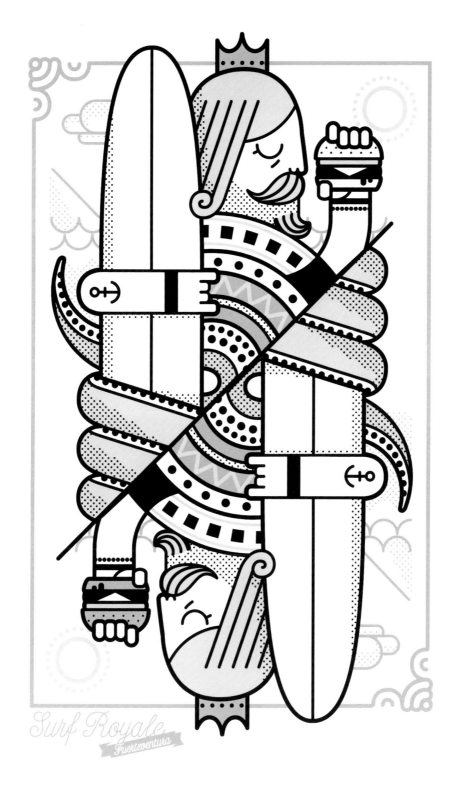

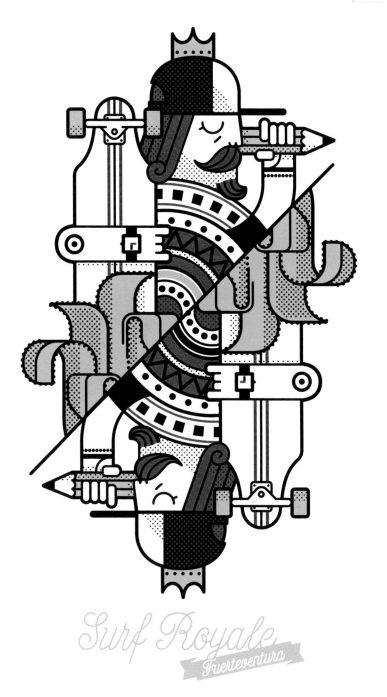

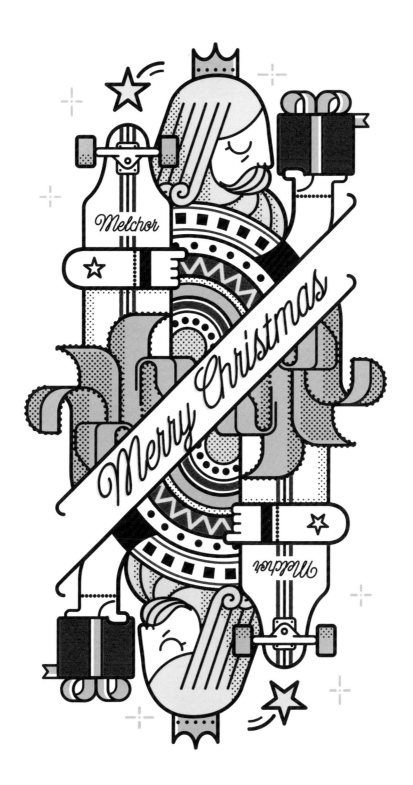

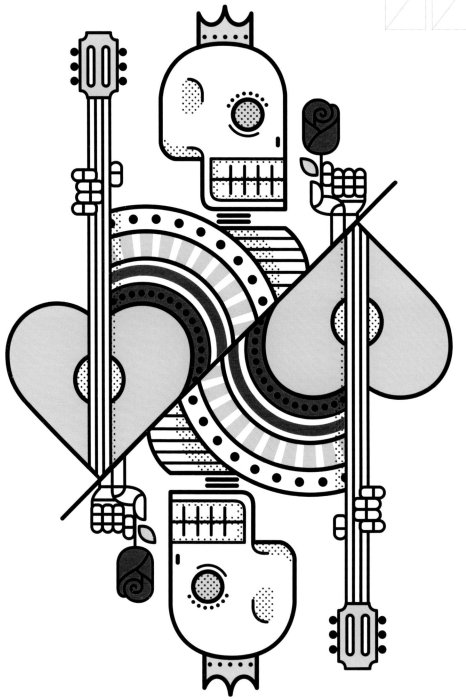

Epic Fail

16. Daniel Haire

Daniel is an Earthborn illustrator currently living and doodling in Atlanta, Georgia. He fearlessly constructs designs that are an amalgam of historically successful visual execution, tasteful experimentation, and a dash of visual wizardry.

Taking inspiration from the planet around him, Daniel re-envisions his subject in a digital landscape with a whimsical sleight of mouse. His childlike curiosity enables him to approach every project from a different angle that leads to stellar results. Working with clients from around the globe, he has been able to fuse his illustrations into branding, product design, websites, playing cards, books, and prints.

When not staring through the screen of his electronic visual enhancement machine (MacBook), he can be found bobbing his head rapidly to electronic music, making tiny hats for cats, and talking at length about the nonexistence of ghosts.

Daniel es un ilustrador terrícola que vive y garabatea en Atlanta, Georgia. Realiza valientes dibujos que vienen a ser una amalgama entre una realización visual históricamente exitosa, experimentos agradables y un cierto toque mágico.

Inspirándose del planeta que le rodea, las visiones de Daniel se enmarcan en paisajes digitales donde se perciben el caprichoso trazo del ratón. Su ingenua curiosidad le permite abordar cada proyecto desde un ángulo diferente y alcanzar resultados brillantes. Trabajar con clientes del mundo entero le ha permitido utilizar sus dibujos en branding, diseño de productos, páginas web, juegos de naipes, libros entre otros.

Cuando no se encuentra trabajando frente a su máquina de efectos visuales (MacBook), lo podemos encontrar balanceando su cabeza al son de la música electrónica, haciendo minúsculos sombreros para gatos o discutiendo sobre la existencia de los fantasmas.

Daniel Haire

Daniel Haire

17. Ty Wilkins

www.tywilkins.com

Ty Wilkins is an Austin-based designer and illustrator. He specializes in brand identity design, illustration for advertising, editorial illustration, icon design and custom lettering. Ty is a pioneer of the use of geometric pattern as texture in illustration. His illustration work is also distinguished by the way he constructs bold gestalt-like shapes, flattens perspective and creates cohesion by maximizing the impact of limited color palettes. Ty has created minimal and iconic work for brands including Target, Cheerios, IBM, UPS, Dropbox and Facebook. His editorial illustration work can be seen in numerous publications including Monocle, ESPN Magazine, Wired, Anorak, Uppercase and Bloomberg. Ty's work has been recognized by the Type Director's Club, Communication Arts and the AIGA.

Ty Wilkins es un diseñador e ilustrador residente en Austin. Especializado en diseño de marcas, ilustración publicitaria, diseño editorial, diseño de símbolos y lettering. Es pionero en la utilización del estampado geométrico como textura en la ilustración. Su obra como ilustrador es conocida también por la forma en que construye sus formas, su perspectiva plana y por como crea cohesión maximizando el efecto de una paleta de colores limitada. Ha creado trabajos minimalistas e iconicos para marcas como Target, Cheerios, IBM, UPS, Dropbox y Facebook. Sus ilustraciones para editorial puede verse en numerosas publicaciones entre las que se incluyen Monocle, ESPN Magazine, Wired, Anorak, Uppercase y Bloomberg. La obra de Ty ha sido reconocida por el Type Director's Club, Communication Arts y AIGA.

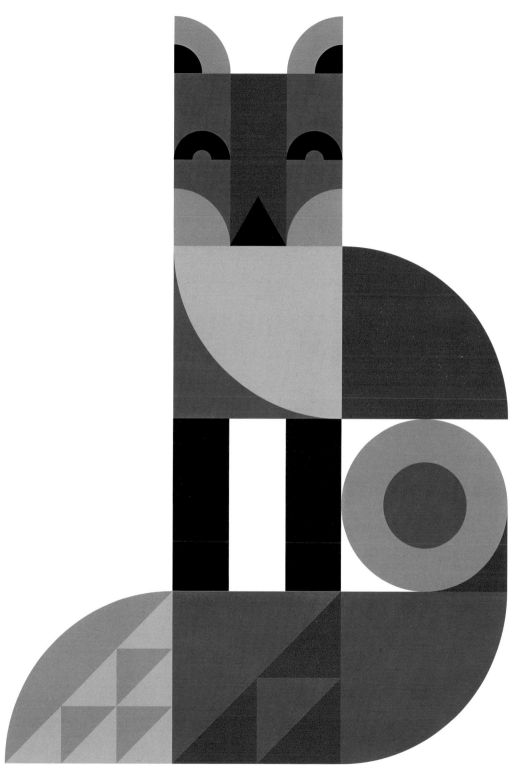

Alligator
Strawberry

Squirrel

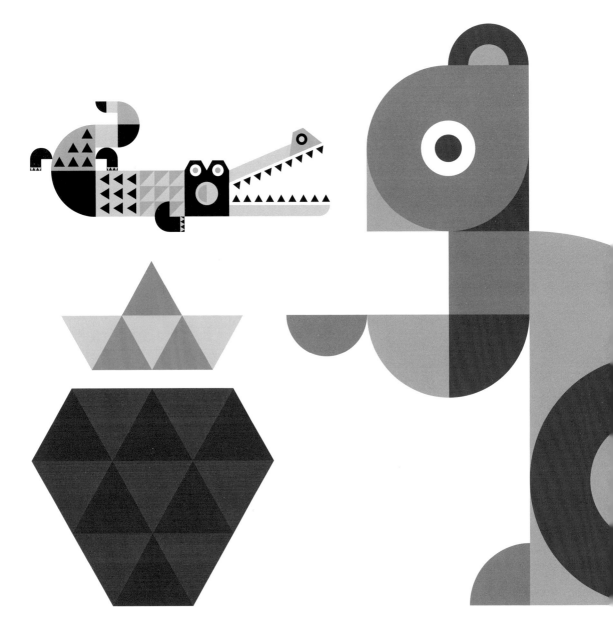

Ty Wilkins

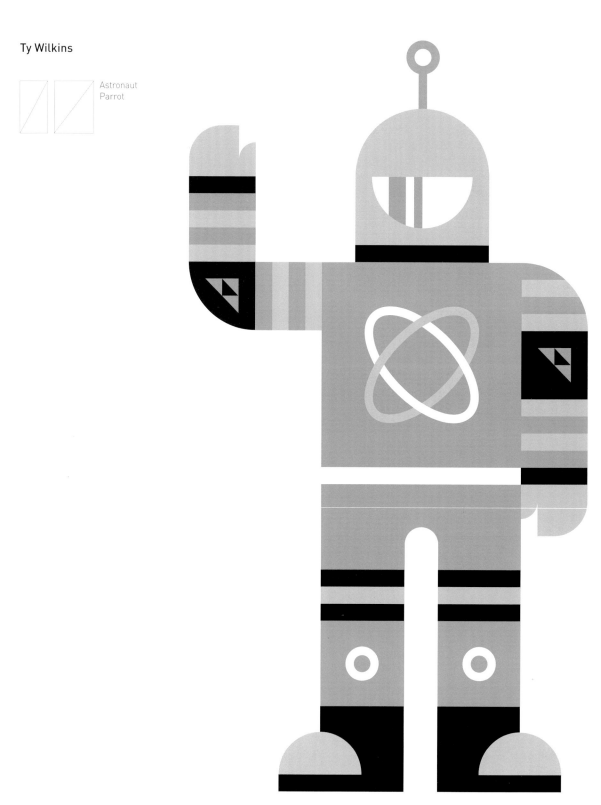

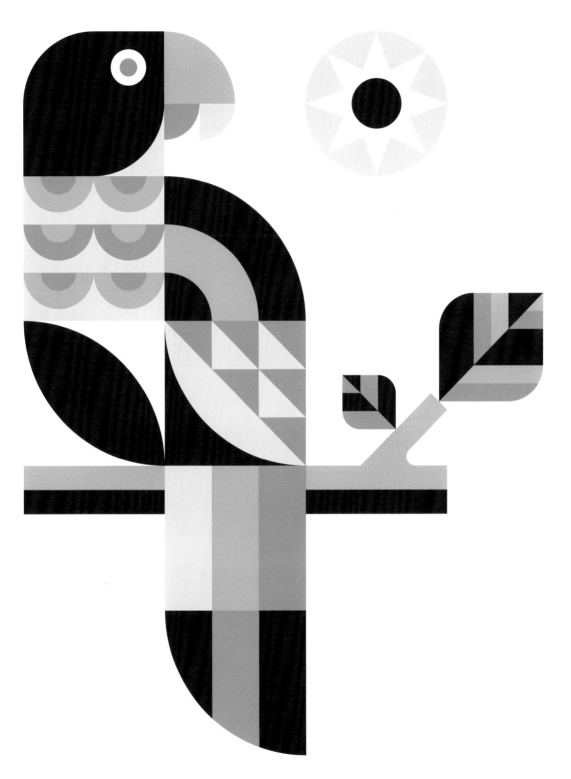

18. Valentina Ferioli

valentinaferioli.com
www.behance.net/valentinaferioli

Valentina Ferioli is 25, half italian and half czech graphic designer raised and based in Italy.
After a communication design degree at Politecnico of Milan she started working as a graphic designer focused on branding.
Actually she doesn't know if she can define herself as an illustrator, but she is glad if her vectors could suggest a story or just a smile. What she likes of flat illustrations is the possibility to simplify the reality and find the hidden geometry of objects.

Valentina Ferioli de 25 años, mitad italiana y mitad checa, se ha formado como diseñadora en Italia.
Después de obtener un grado en Comunicación en el Politécnico de Milán, empezó a trabajar como diseñadora gráfica especializada en marcas.
Actualmente no sabe si definirse como ilustradora, pero se siente contenta si sus trabajos vectoriales sugieren una historia o provocan una sonrisa. Lo que le gusta de sus dibujos planos es la posibilidad de simplificar la realidad y encontrar la geometria oculta de los objetos.

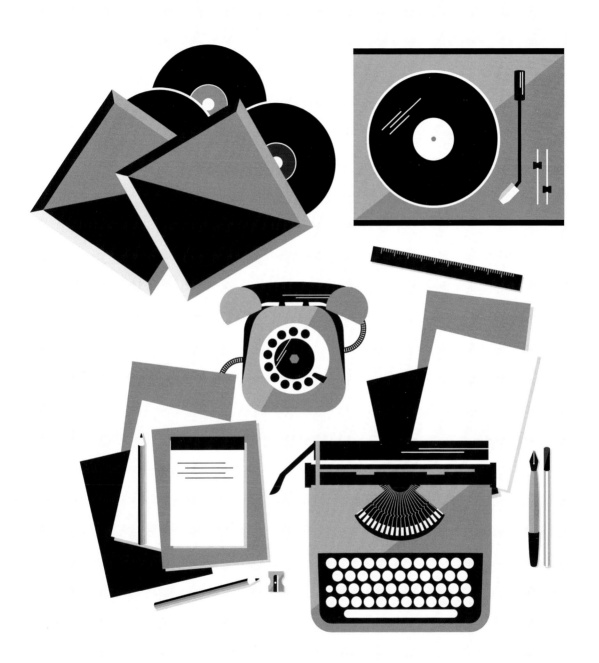

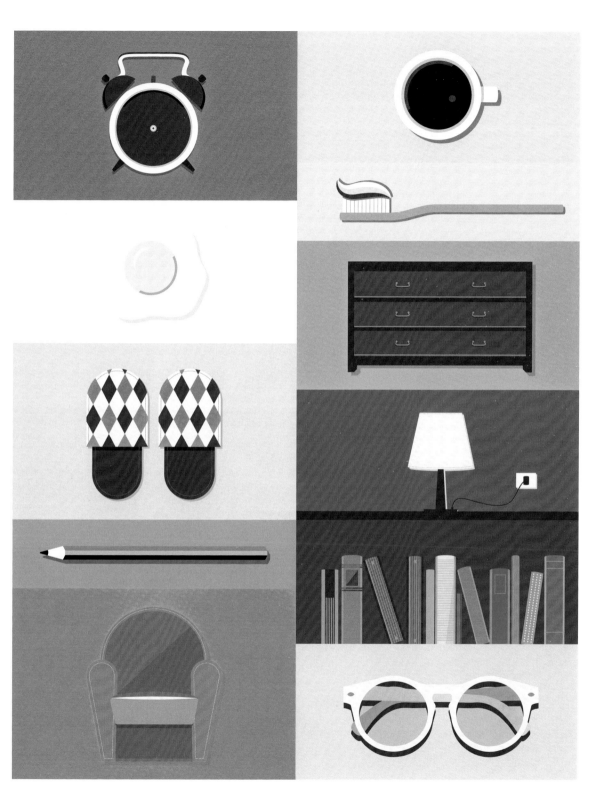

19. Jonathan LoversTown

Jonathan is a young illustrator hailing from Pistoia, Italy. It's nearly impossible to not recognize his signature style: what at first appears to be a child-like doodling, a closer look will reveal a world of intricate, carefully crafted patterns and eccentric geometric forms.

«Jonathan's illustrations create worlds that lend themselves to multilayered storytelling,» says Adam Flanagan of 160 over 90 and who selected Calugi for the De' Longhi Artista Series.

Trees, faces, birds and even water taps give way to playfully hidden words or letters. As Jonathan puts it, «It's like 'Where's Waldo?' Each time, you can find a surprise.»

Jonathan es un joven ilustrador originario de Pistoia, Italia. Es casi imposible no reconocer su estilo: lo que en un principio parecen ser los garabatos de un niño, si se mira más de cerca se revela ser un mundo de intrincados estampados, cuidadosamente trabajados y de excéntricas formas geométricas.

Las ilustraciones de Jonathan crean mundos con distintos niveles narrativos, dice Adam Flanagan, quien eligió Calugi para De Longhi Artista Series.

Árboles, caras, pájaros, incluso grifos, dan pie a un juego de letras y palabras escondidas. De la forma en que Jonathan lo hace "es como ¿dónde está Wally?, cada vez nos podemos llevar una sorpresa".

El mundo de Jonathan abarca todo, desde tipografias

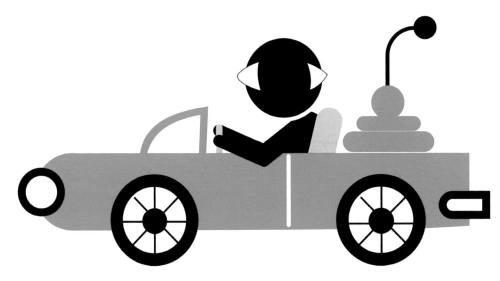

Jonathan's world encompasses anything from fonts to t-shirts, and never fails to send out a positive, encouraging message - a stark contrast with what can be a messy and rather perplexing world at times. AWARDS: New Visual Artist 2010 by Print Magazine. ADC Young Guns 2010.

hasta camisetas, y siempre consigue enviar un mensaje positivo y alentador, lo que a veces contrasta con lo desordenado y a menudo bastante desconcertante mundo.
PREMIOS: Nuevo Artista Visual 2010 de print Magazine. ADC Young Guns 2010.

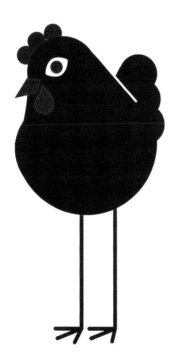

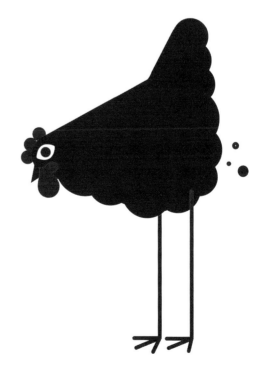

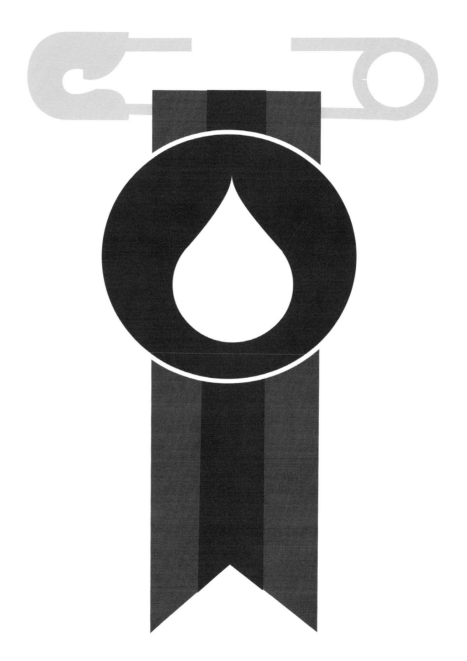

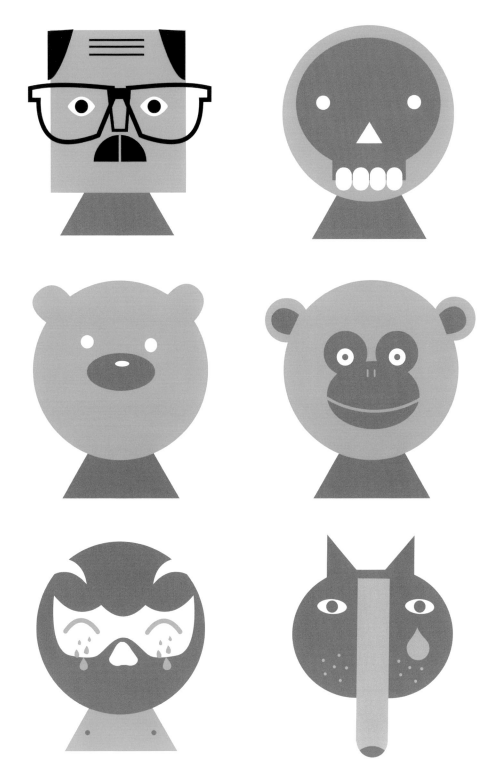

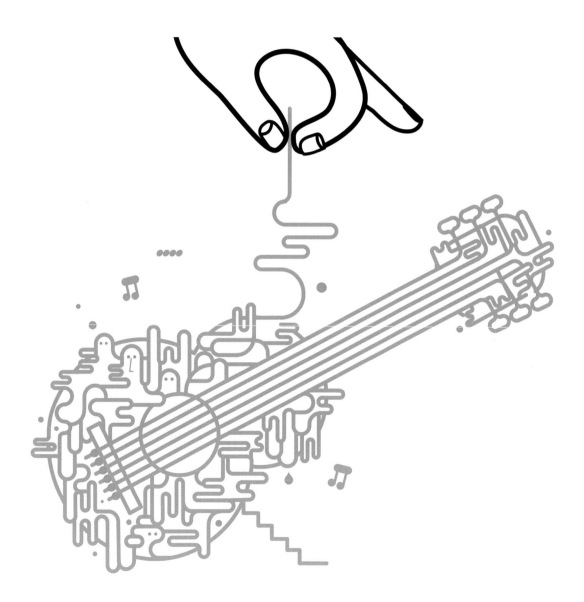

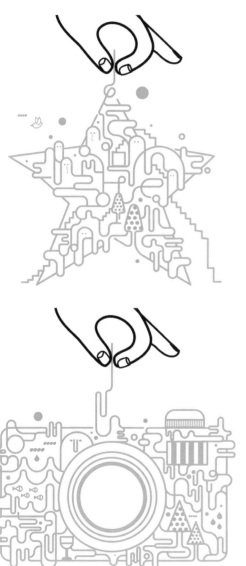

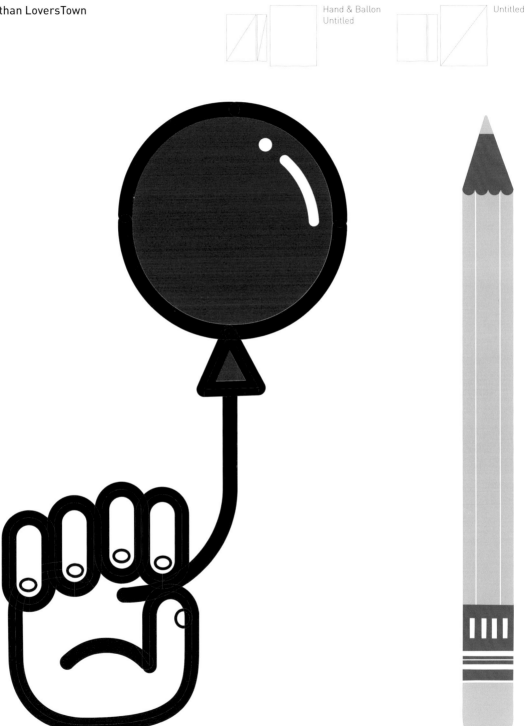

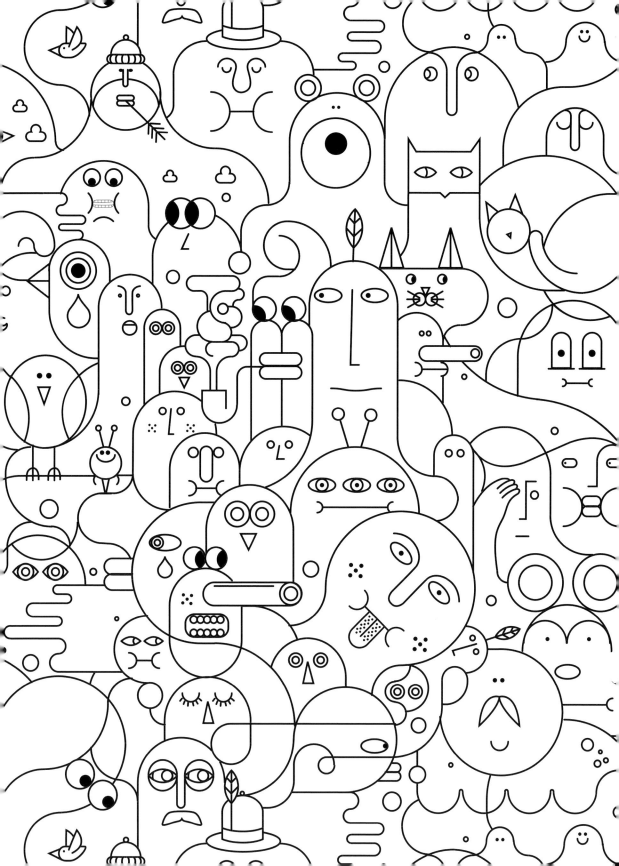

20.Christopher Dina

www.christopherdina.com

Fruit Persimmon
Fruit Watermelon

Fruit Fig

Chris is an award winning graphic designer and illustrator based in New York City. A graduate of the Rhode Island School of Design, Chris has worked for renowned design firms specializing in print, corporate identity and brand environments. Notable accomplishments include identity and sign graphics for ESPN's Nagano Olympic coverage, Philadelphia's Comcast Center, Radio City Music Hall and Nashville's Schermerhorn Symphony Center. International design projects include

Chris es un galardonado diseñador gráfico residente en Nueva York. Graduado en la Rhode Island School of Design, Chris ha trabajado para prestigiosas firmas especializadas en publicaciones, identidad corporativa y marcas. Entre sus logros más destacados figuran trabajos de imagen corporativa y señaletica para ESPN's Nagano Olympic coverage, Philadelphia's Comcast Center, Radio City Music Hall y el Nashville Schermerhorn Symphony Center. Entre los proyectos internacionales de diseño figuran el

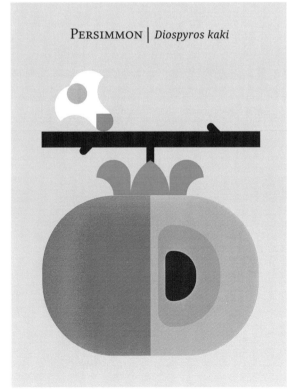

PERSIMMON | *Diospyros kaki*

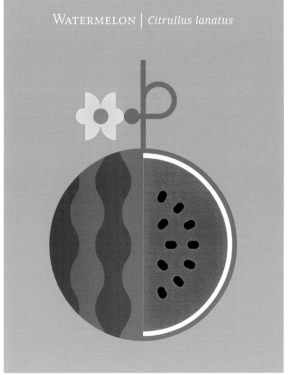

WATERMELON | *Citrullus lanatus*

FIG | *Ficus carica*

Christopher Dina

Japan Day

Japan Day

Hoshi Kodomo Otona (Family) Clinic and building contractor Fuji Kensetsu in Saitama, Japan. Chris' work has been published in Pictograms & Icon Graphics 2, Graphis Logo Design 6, and Brand Identity Essentials. He participated in Intertidal Age - Taiwan's first international graphic design exhibit at the Taipei World Design Expo 2011.

Hoshi Kodomo Otona (Family) Clinic y contratista en el Fuji Kensetsu en Saitana, Japón.
El trabajo de Chris ha sido publicado en Pictograms & Icon Graphics 2, Graphis logo Design 6 y en Brand Identity Essentials. Participó en Intertidal Age, la primera feria internacional de diseño gráfico, en el Taipei World Design Expo 2011.

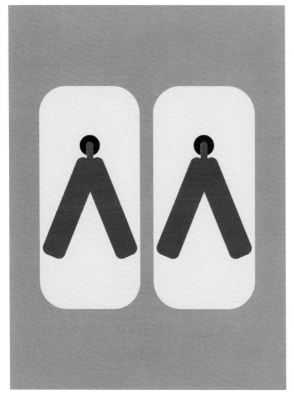

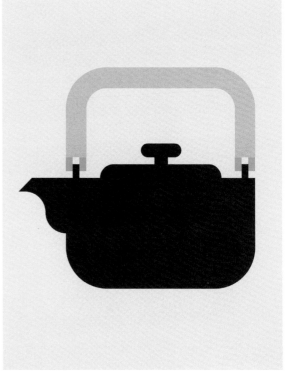

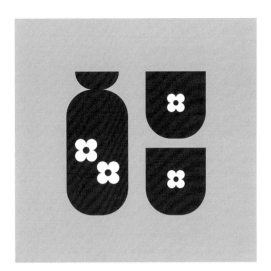

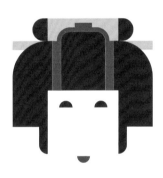
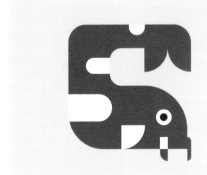
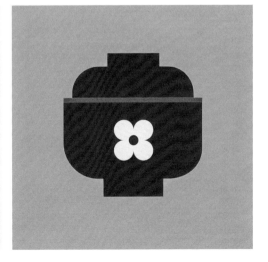

21.Argijale

mousse
Bigote

Argijale lives and works in his hometown of Donostia. A lover of drawing ever since childhood, he discovered his two great passions, photography and illustration, during his graphic design studies.

His vector work is full of color and geometric shapes. With them he seeks to interpret the concepts that his clients requests in a simple and optimistic manner.

He has made editorial illustrations in magazines and he is accustomed to working with various advertising agencies and graphic studios, his creations can be seen in advertising campaigns, beverage packaging, posters, etc. He has also taken part in many exhibitions.

Argijale vive y trabaja en su ciudad natal Donostia.
Desde pequeño amante del dibujo, durante sus estudios de diseño gráfico descubre sus dos grandes pasiones, la fotografía y la ilustración.

Su trabajo vectorial está lleno de color y formas geométricas. Con ellos busca interpretar de manera simple y optimista, los conceptos que pide el cliente.

Ha realizado ilustraciones editoriales en revistas y acostumbrado a colaborar con diversas agencias de publicidad y estudios gráficos, sus creaciones se han podido ver en campañas publicitarias, packagings de bebidas, carteles etc.. Ha tomado parte también en mútiples exposiciones.

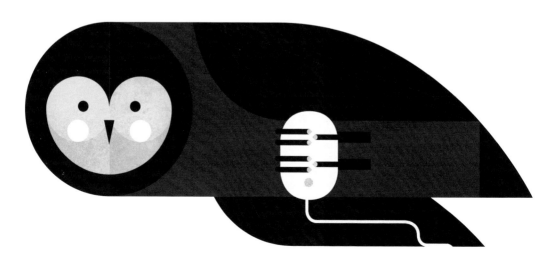

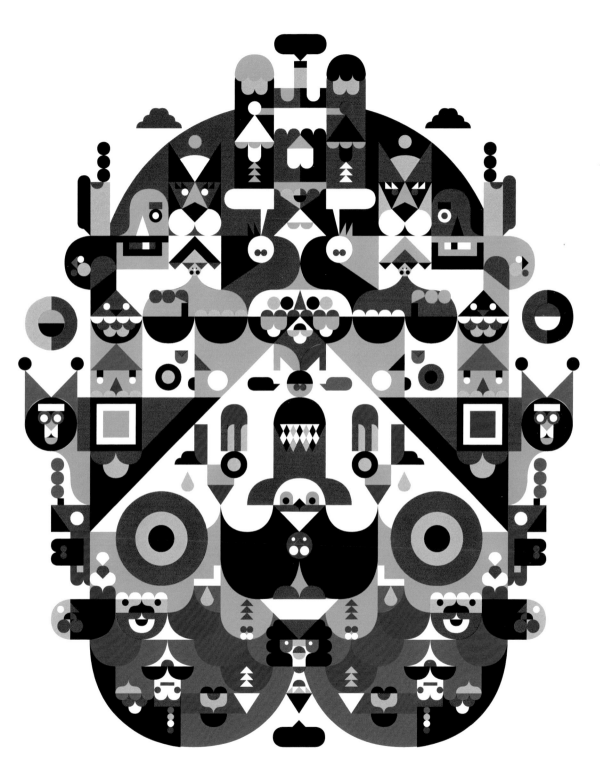

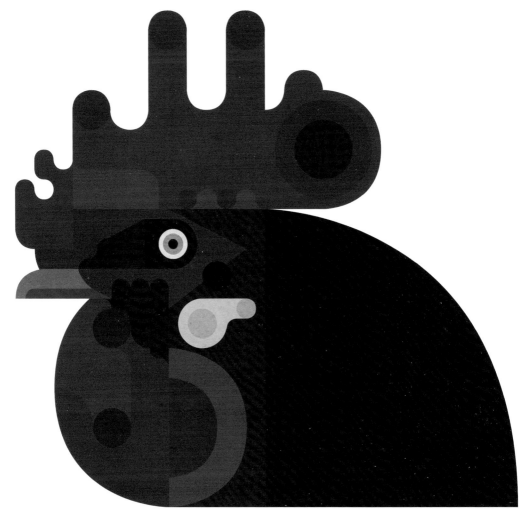

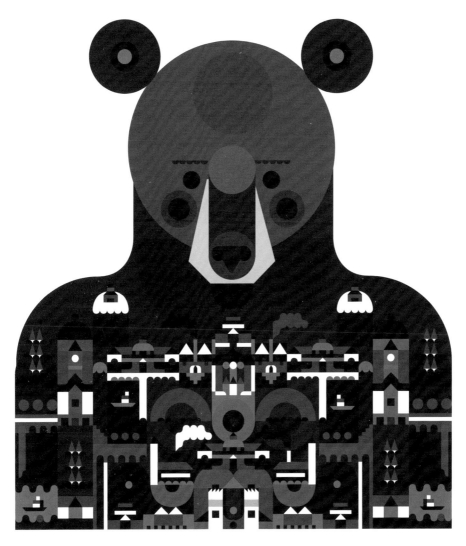

Argijale

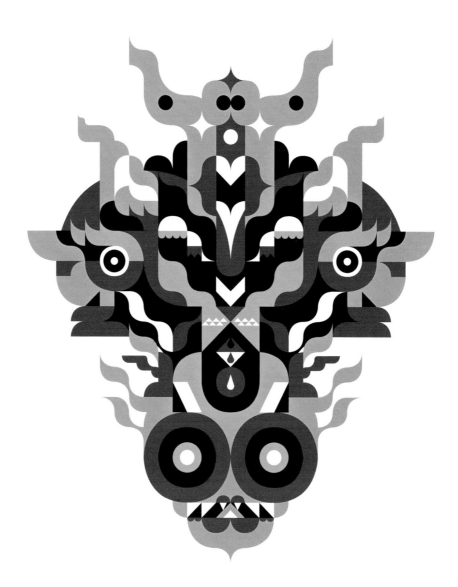

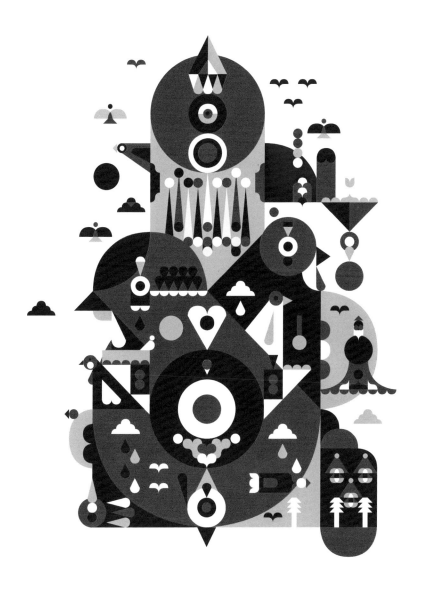

Argijale

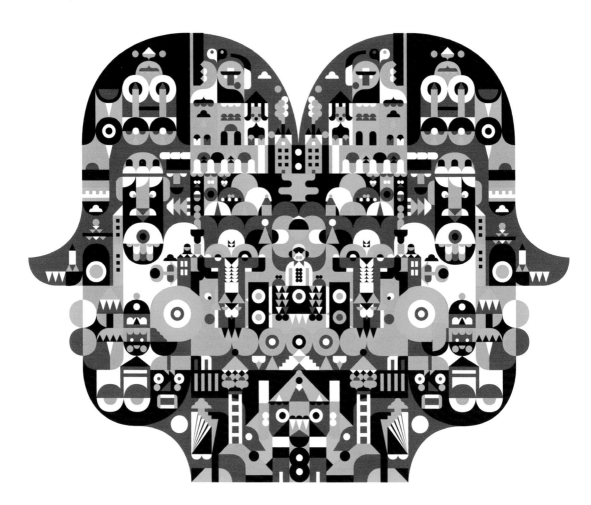

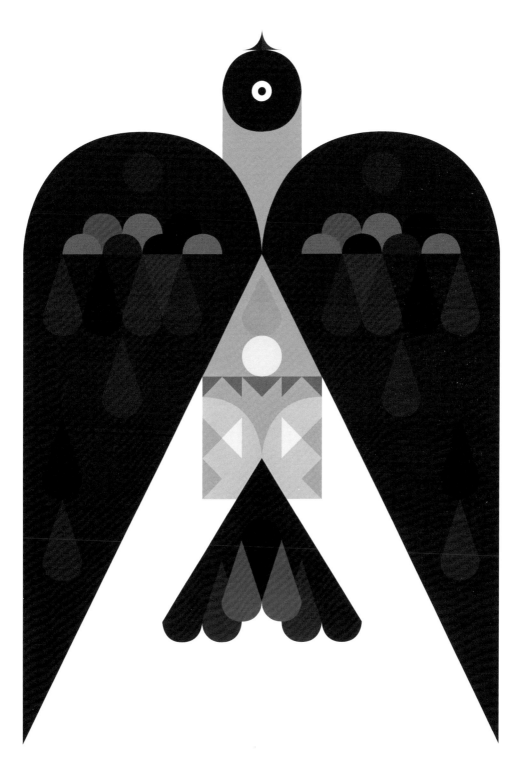

Argijale

Tigre

Nere Burua
World
King

Cosmonautas
Kiss
Skull

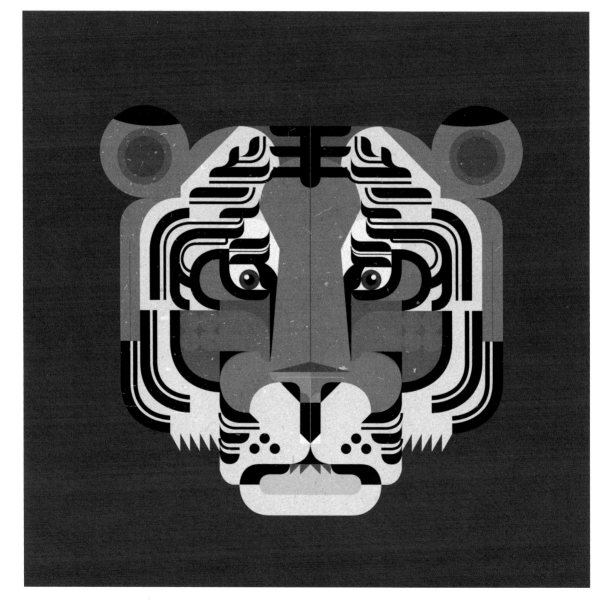

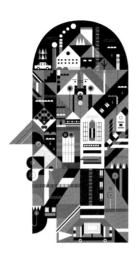
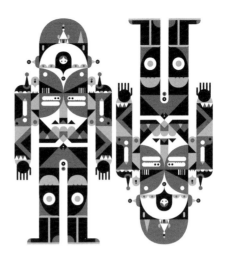
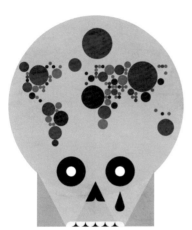
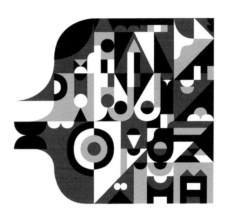
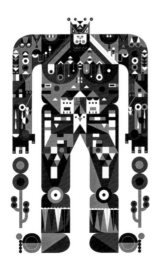
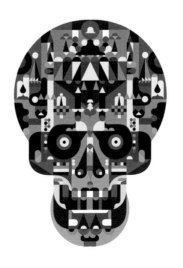

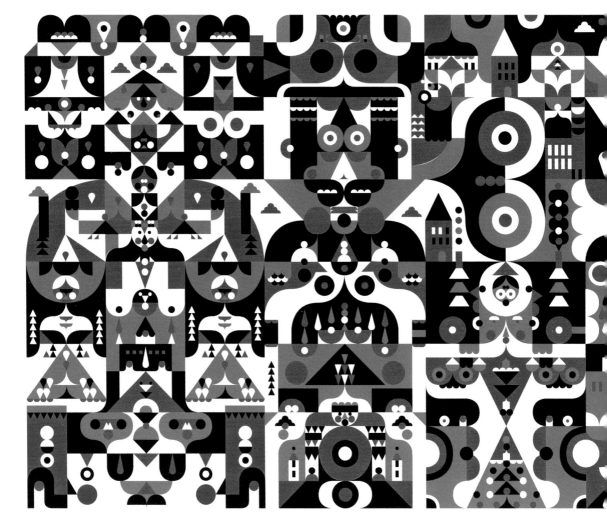

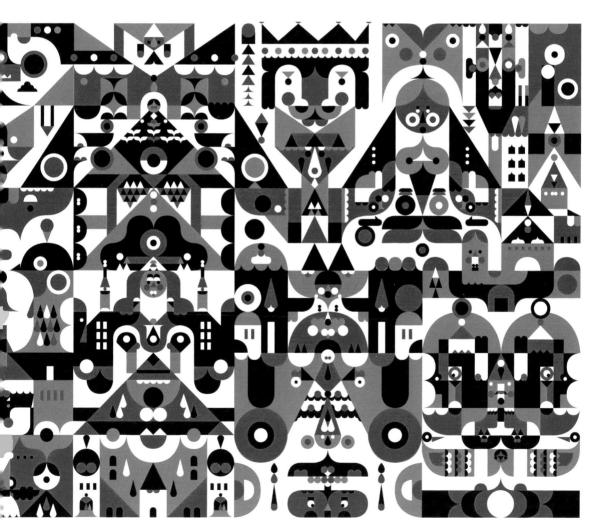

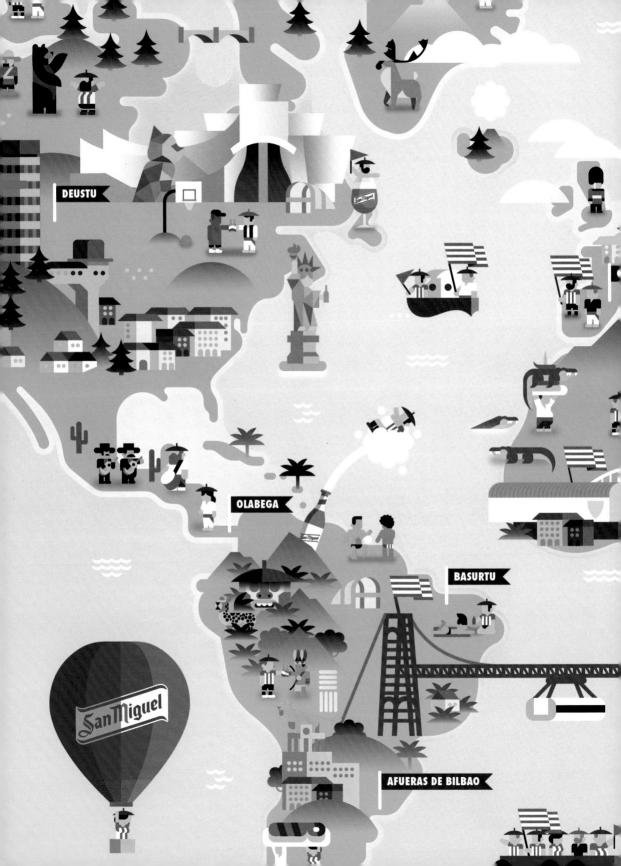